红糖美学 著

国色大明

The Colors of
Great Ming Dynasty

人民邮电出版社

北京

图书在版编目（CIP）数据

国色大明 / 红糖美学著. -- 北京 : 人民邮电出版
社, 2024.6
ISBN 978-7-115-62884-8

Ⅰ. ①国… Ⅱ. ①红… Ⅲ. ①色彩－文化研究－中国
－明代 Ⅳ. ①J063

中国国家版本馆CIP数据核字(2023)第193807号

内 容 提 要

在本书中，我们可以欣赏到16个传统色背后的文化故事，如"红"，明代以火德王天下，红色
具有崇高地位；又如"黄"，黄色自唐高祖以来就被皇室专用，明代也不例外。除此之外，本书还
通过各种颜色，深入挖掘了明朝代表性的文物与纹样。从服饰到建筑、器物，再到画作，每一种文
化形式都呈现出了鲜明的特色。本书不仅有详细的色彩讲解，还对明朝的用色规制、特点和崇尚的
颜色等知识进行了介绍，为读者提供了全面的文化背景。每一种颜色的讲解都从严谨而新颖的角度，
给读者带来启示与思考。本书不仅是一本介绍颜色的书，更是一本引领读者深入了解明朝文化的书。

本书适合艺术类色彩学研究者、专业工作者及学生，以及对国学和中国文化感兴趣的读者使用。

◆ 著　　　　红糖美学

　责任编辑　许　菁

　责任印制　周昇亮

◆ 人民邮电出版社出版发行　　北京市丰台区成寿寺路 11 号

　邮编　100164　　电子邮件　315@ptpress.com.cn

　网址　https://www.ptpress.com.cn

　北京九天鸿程印刷有限责任公司印刷

◆ 开本：690×970　1/16

　印张：7　　　　　　　　　　2024 年 6 月第 1 版

　字数：161 千字　　　　　　　2024 年 6 月北京第 1 次印刷

定价：59.80 元

读者服务热线：(010)81055296　印装质量热线：(010)81055316
反盗版热线：(010)81055315
广告经营许可证：京东市监广登字 20170147 号

前言

Preface

　　本书以明朝有代表性的传统色彩作为引线，介绍传统色彩背后的文化故事，包括色彩与古人的衣食住行之间的关系，让读者从中感受中华文化的独特色彩意象。

　　全书分为两章，第一章介绍明朝的社会风貌、文化艺术，还有喜爱和常用的颜色。第二章从明朝的服饰用色、器物用色、绘画用色，以及建筑用色中筛选出了具有代表性的16个传统色彩，讲解关于传统色彩的背景文化、色彩搭配、文物知识以及典型纹样。由于年代久远，很多文物的色彩、纹样不再清晰，在创作中我们尽力去还原古韵，为了更好地展示效果，我们对这些纹样进行二次创作并且重新上色，所以纹样的造型和色彩会与原纹样存在一些偏差。

　　本书在颜色筛选上，既考虑到符合明朝整体的艺术风格特点和审美艺术代表性，又考虑到明朝崇尚和喜爱的颜色，让读者能从色彩上感受和了解明朝之美。其中服饰用色多为植物色，主要选自宫廷服饰和民间服饰的颜色；在器物用色上，主要选取了一些具有特色的瓷器釉色，同时我们还对漆器、珐琅、木雕、金银器等其他工艺品的颜色进行了研究；明朝绘画用色主要是矿物色和植物色。明朝绘画史上活跃着许多画派，涌现出成批的画家，创作出大量的画作，因此我们对壁画以及官廷、民间的人物画的色彩进行了探究。

　　由于传统色的色值目前并没有一个统一的标准，我们在查证文献资料时发现传统色的命名较为模糊，常出现一名多色或者一色多名的情况。我们在寻找与色彩相关的文化知识时也遇到了色彩命名笼统性的问题。例如某些古籍记载服饰用色时，红色统一写为赤，而黑色、绿色、蓝色都可以称作青，因此本书在颜色的定义上可能会有偏差。对于书中涉及的内容，我们始终保持着虚心听取意见的态度。最后，希望这本书能给大家带来有趣的阅读体验。

　　　　　　　　　　　　　　　　　　　　　　　　　　红糖美学

目录

录

Contents

使用说明

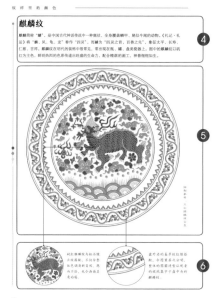

❶ **主色**
主色的名称、CMYK 和 RGB 色值以及历史文化背景介绍。

❷ **相关色**
三个相关色的名称、相关资料以及 CMYK 和 RGB 色值。

❸ **配色方案**
提供了主色的九种配色方案。通过方案下的编号，从左列能查找色值。

❹ **纹样介绍**
纹样的名称以及历史文化背景介绍。

❺ **纹样展示**
纹样大图展示以及参考来源标注。

❻ **纹样元素**
纹样中细节元素的展示和介绍。

❼ **色值**
两页纹样的配色和色值，色值顺序是先 CMYK 再 RGB。以中间的空白为界，左边为左页纹样的色值和配色，右边为右页纹样的色值和配色。

第一章

大明风华

明朝的社会风貌

明代整体政治稳定，经济发达，文化艺术繁荣。

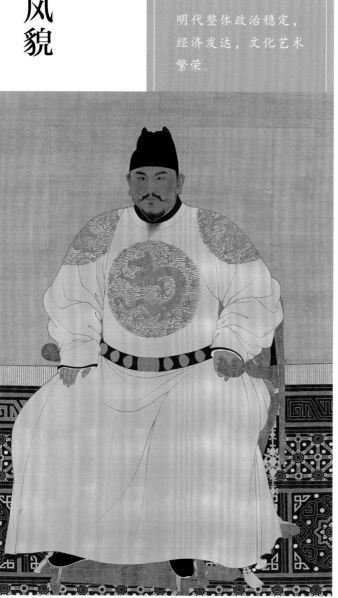

▲ 图1-1 明 佚名 《明太祖朱元璋坐像》 台北故宫博物院藏

政治背景

明代早中期政治相对稳定，明太祖朱元璋（图1-1）承袭和巩固了中央集权制度，设立了锦衣卫等情报搜集机构，并诏令"衣冠制度悉如唐宋之旧"。明代晚期政治日益腐化，国力逐渐衰落。

经济背景

明代经济发展兴盛。农业上推广了新农具和新技术，产量得到提高；商业兴旺，城市经济不断发展，对内和对外贸易明显扩张；瓷器、织染等手工业的工艺水平提升显著。物质生活的富足令人们追求更为丰富、新颖的精神生活成为可能。

文化背景

明代文学、艺术成就斐然，涌现了《西游记》等杰出文学作品，以吴门四家（沈周、文徵明、唐寅、仇英）的作品为代表的文人画发展亦达到了高峰。在承袭自宋代并在明朝发展壮大的宋明理学影响下，明代的主流审美观趋向于隆重、典雅和内敛，并向多元化发展。

空前繁荣的
文化艺术

● 服饰特点

明代服饰在继承宋元形制的基础上有所创新。明初服饰制度严格参照唐代，服饰相对质朴。明代中晚期朝廷管理放宽，织染工艺进步，服饰式样不断翻新，出现了全新形制（如立领），纹饰、面料和做工也日渐考究。比如明穆宗孝定皇后的礼服，色彩纯正浓丽，吉祥纹样遍布，精致和奢华程度不逊于皇帝的龙袍（图1-2）。

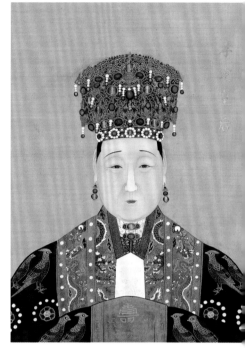

▲ 图1-2 明《明代帝后半身像 孝定皇后》台北故宫博物院藏

▲ 图1-3 明 沈周《沧州趣图》（局部）北京故宫博物院藏

● 书画特点

明代的书法与绘画在沿袭宋元传统的基础上演变发展。书体以行楷居多，工整而拘谨的台阁体盛行，突破和创新较少。绘画领域涌现了一些以地区为中心的流派和名家（如浙派和吴门四家，吴门即今苏州地区），诸多流派并存。宫廷画秉承传统，注重技艺和形象的精细表现；文人画（图1-3）则强调个性、意境和审美情趣，体现文人的精神追求。

● 器物特点

明代漆器、金银器、玉器等的品质很高，瓷器尤佳。景德镇成了全国瓷器制作中心，产品种类繁多，有青花（图1-4）、五彩、颜色釉等。明代瓷器整体追求丰满圆润的造型和鲜明华丽的色彩，并饰以各式纹样。

▲ 图1-4 明 青花图案花纹葫芦形绶带耳扁壶 台北故宫博物院藏

浓重悦目的大明色彩

盛世升平的大明

明代在沿袭汉唐以青、赤、黄、白、黑五色为正色（正色混合可得间色）的基础上偏爱鲜艳明亮的色彩，并重视其象征意义和搭配。真红、雌黄、豆绿等饱和度较高的颜色备受青睐，反映了当时社会的勃勃生机和繁荣昌盛。

绘画用色

明代恢复了画院体制，以戴进、林良、吕纪为代表的宫廷画家在山水画、花鸟画等领域有所传承和创新：山水画笔墨雄健、设色艳丽；花鸟常与草木山石等景物互为映衬，用色鲜艳又不失浑朴自然，颇具生气（图1-5）。

明代中期之后以吴门四家为代表的吴门画派日益兴盛，任笔墨自由发挥的文人画高度成熟；明代晚期，陈淳、徐渭、

▲ 图1-5 明 吕纪 《先春四喜图》（局部）
台北故宫博物院藏

陈洪绶等画家在花鸟画、人物画领域的进一步创新对后世有重大影响。明代文人的画讲求将诗、书、画有机融合，强调表现物象神韵，营造抒情意境；用色整体趋于古朴淡雅，亦充分体现画家的个人风格。文徵明创作的《东园图卷》（图1-6）以浅绛、藤黄、花青、石绿等填色敷染，色彩丰富和谐，雅俗共赏。

明代宗教题材人物画于宫廷和民间流布，其中寺观壁画多由宫廷画师绘制，大量采用朱砂、石青、石绿等传统矿物颜色，并善用叠晕、描金、沥粉贴金等手法，色彩富丽，历久不变。

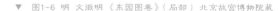

▼ 图1-6 明 文徵明 《东园图卷》（局部） 北京故宫博物院藏

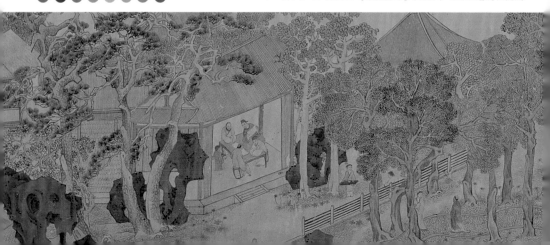

瓷器用色

明代景德镇瓷器大致分为两类：一是釉下彩——用色料在素坯上绘制纹饰后罩以透明的釉或其他浅色釉，高温烧成，光润平滑，不易褪色，如青花瓷；二是釉上彩——将色料直接施于釉面，低温烧成，表面有凹凸感，色彩选择多，表现力强，如五彩瓷。五彩瓷又称大明五彩，明代早中期发展并成熟，常见颜色有红、绿、黄、蓝、紫等，其中必有红色。五彩初时较为淡雅，明嘉靖、万历时期转向绚丽斑斓（图1-7）。此外，明代颜色釉发展突飞猛进，其中亮丽明媚的娇黄釉为尊贵的象征；青翠通透的孔雀绿釉活泼讨喜，十分珍稀。

青花瓷是用含氧化钴的钴矿为原料烧成的。根据产地和化学元素含量不同，钴料烧成后呈现深浅不同的蓝色：明永乐、宣德时期的青花因采用进口青料苏麻离青，发色浓艳，多见铁锈般的斑痕，观感甚为独特（图1-8）；之后因采用国产青料，青花发色或相对淡雅，或蓝中带灰，静美从容，千姿百态。青花瓷是传统中国形象的代表，在世界制瓷工艺中亦有重要地位。

图1-7 明 五彩花鸟纹花鸟蒜头瓶 台北故宫博物院藏

图1-8 明 釉里红青花升龙纹折沿洗 台北故宫博物院藏

▶ 图一-九 纹样绘制参考：明 方格如意纹锦

纹样用色

随着宋明理学的发展，明代纹样与当时社会的伦理、道德、政治等观念的结合日益紧密，"图必有意，意必吉祥"的趋势日益显著。得益于社会经济发展和相关工艺进步，明代纹样被广泛应用于服饰、器物、建筑等领域，图案较宋元时期更精纯、敦朴，色调更浓艳，常见明显冷暖、深浅对比，层次感和装饰性强。

明代纹样可分为几大类：自然类，如云纹；几何类，如盘绦纹；器物类，如灯笼纹；动植物类，如鹤纹；人物类，如婴戏纹；由两种及以上纹样形成的组合纹，如落花流水纹。各种纹样逐步定型。组合纹不仅寓意丰富，配色变化多样，而且能有效避免雷同，因此明代中晚期颇受追求新异的人们欢迎。

无论是青花瓷上单一而纯净的靛蓝缠枝莲纹，还是织锦上色彩缤纷的方格如意纹（图1-9），明代纹样设计者大多会基于纹样材质、图案结构乃至物主身份与应用场合等因素予以配色设计，令其兼具美观性与实用性，既富有个性又契合当时流行风尚，体现出兼收并蓄的审美情趣。

服饰用色

明代服饰整体色彩端丽华贵，层次感强，搭配考究。明代初期实行严格的服饰等级制度，皇室和贵族多用真红、金色、黄色、鸦青等高饱和度的色彩。

明代中晚期，朝廷力量日益衰弱，人们的思想逐渐解放，加上织染工艺高度发展，民间服饰不仅僭越现象愈演愈烈，人们着装还追求奢华、新奇，服饰式样日新月异。高饱和度的宝蓝、豆绿、葡萄紫成了官民皆爱的流行色；之前仅皇室和贵族可用的多种吉祥纹样被越来越多地用于民间服饰；诸多名贵面料和高级工艺的运用令官民的服饰愈加华美；明代晚期甚至出现了男女混装现象，女子衫袖如男子，男子流行穿红鞋。

明代服饰款式繁多，男装常见直身、直裰（外观近似前者但两侧不开衩）、曳撒（yì sǎn）等，女服常见马面裙（图1-10）、云肩、比甲等。明代服装通常需要多件叠穿，因此非常讲究色彩搭配，常见红蓝、绿金等色彩组合，醒目而和谐。明代服装也常借助素净的白色衣领或紫色（中性色）汗巾或饰物等进行颜色过渡。

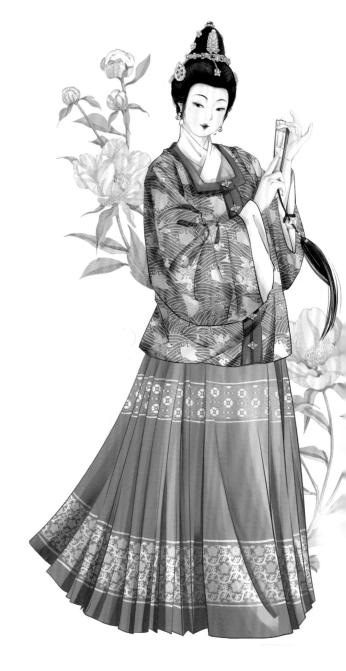

▲ 图1-10 身着马面裙的明代少女

建筑用色

明代建筑用色亦严格遵循等级制度。明代宫廷建筑的主要建材为砖和木材，体量恢宏，色彩浓丽，常以与统治者姓氏同音的朱近似的真红为主色；配色多样，如琉璃瓦的颜色为黄、绿或蓝色，栏杆的颜色为白色；在注重整体视觉效果和谐的同时多用彩绘手法饰以纹样，常见纹样有龙凤纹、花卉纹、云纹等；亦注重与自然环境色彩的搭配。图1-11中描绘了明代晚期故宫午门及周围的建筑，真红涂饰城墙，明黄琉璃瓦覆顶，尽显皇家的尊贵和权威。

明代低级官员和普通百姓的居所，砖墙、瓦顶多采用青灰，梁枋、门窗则大多保留木材原色，整体色彩较宫廷建筑浅淡，十分清丽悦目（图1-12）；同时注重利用色彩的冷暖属性来改善局部细节的比例关系，比如较大面积的主色青绿辅以较小面积的暖色，视觉效果协调。

▲ 图1-12 明 仇英《柳园人形山水图》东京国立博物馆藏

第二章

绚丽丰富的

大明色谱

真红

真红即正红、大红，被古人视为吉祥、喜庆的颜色，常用作重大场合尤其是婚庆时服饰的主色，明代尤甚。明代宋应星在《天工开物》中记载，"其质红花饼一味，用乌梅水煎出，又用碱水澄数次……，色则鲜甚"，这样制得的真红色彩饱和度高，艳丽夺目，色泽喜人。

大方奔放、热烈如火的真红属于正色之一，自古象征着权势与地位，唐代皇帝的常服中就有大红袍。真红作为民间嫁娶时男女吉服的颜色则始于宋代，并沿袭至今。明代尤为崇尚真红，这与开国皇帝朱元璋关系密切。洪武三年时，他制定了"取法周汉唐宋以为治，服色所尚于赤为宜"的准则。自那之后，皇帝祭日时会穿真红衮服，皇后常服需用真红，连皇城的围墙也涂成真红，可见明代统治者视真红为贵。上行下效，真红成了整个明代社会最为推崇的颜色之一。明末时，寻常人家甚至"非绣衣大红不服""非大红里衣不华"。

23-100-97-0　196-24-34　#c41822

出自明代服饰

相关色

牡丹红

牡丹红是指牡丹怒放的颜色。传统上，牡丹红是雍容、华贵的象征，也是从古至今被广大女性喜爱的色彩之一。

20-95-30-10
188-29-100
#bc1d64

火红

火红指火焰的鲜红颜色。古代诗人用火红来形容初阳、花色等。如卢纶《河中府崇福寺看花》中描述：『闻道山花如火红，平明登寺已经风。』

0-90-55-0
231-54-80
#e73650

樱桃色

樱桃色是樱桃果实成熟后的颜色。其既是传统饰品常用色，也用于形容唇色之美，如杜仁杰在《雁儿落过得胜令·美色》中描述『樱桃口芙蓉额。』

30-90-55-0
185-56-84
#b93854

配色方案

1	23-100-97-0 196-24-34 #c41822	
2	30-90-55-0 185-56-84 #b93854	
3	0-90-55-0 231-54-80 #e73650	
4	20-95-30-10 188-29-100 #bc1d64	
5	5-5-10-0 245-242-233 #f5f2e9	
6	5-25-50-0 242-201-137 #f2c989	
7	0-40-20-0 245-178-178 #f5b2b2	
8	70-55-80-5 96-107-74 #606b4a	

华丽尊贵

在明代服饰中，真红常用于凤冠霞帔（pèi）上。帔是明代一种常见衣饰，现代人多认为它是由褙（bèi）子（一种传统服饰，直领对襟，两侧从腋下起不缝合）发展而来，可视作大袖褙子，披于肩背上，衣襟延伸为两条飘带垂于胸前，底端合并，缀以金玉坠子。《明史》中记载："（皇后常服）真红大袖衣，霞帔，红罗长裙，红褙子。"明代后妃与命妇均可穿霞帔，但只有后妃可用真红和龙凤纹样。凤冠则是饰以万鸟之王凤的帽子，只有皇后和太子妃可用，其他人只能用翟冠。

▲ 图 2-1 明 《孝贞纯皇后半身像》 台北故宫博物院藏

在明代，凤冠（明代晚期人们为了简便，将凤冠、翟冠统称为凤冠）霞帔是贵妇身份和品级的标志，非赐不可穿，无论造型、材质还是做工，都极尽华美。其中，皇后的凤冠霞帔最为奢华精美。

图2-1所示的《孝贞纯皇后半身像》中，明宪宗朱见深的第二任皇后穿戴的是明代皇后的常服（功能仅次于礼服，用于各类礼仪场合）燕居冠服，其由双凤翊龙冠（即燕居冠，属于凤冠的一种）、黄色大衫、真红鞠衣（古代王后六服之一，于大衫之下穿着）和深青霞帔（此为明代中后期皇后霞帔；明代初期沿袭宋制，皇后霞帔为红色）等组成。孝贞纯皇后这件圆领鞠衣制作精良，前胸、后背织绣有云龙纹，通体真红，色调纯正、浓丽耀目，尽显皇家气派。

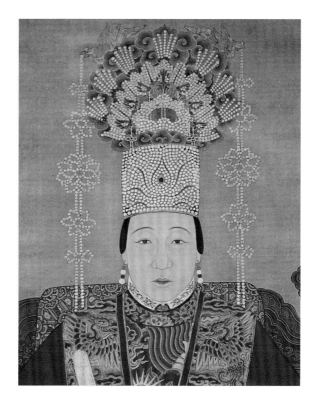

▲　图2-2　明《临淮侯夫人史氏像》（局部）中国国家博物馆藏

真红也是明代命妇礼服的常用色。在图2-2所示的《临淮侯夫人史氏像》（局部）中，临淮侯夫人史氏头戴珠子头箍和珠翠·七翟冠，插金凤簪；外穿红大衫，霞帔饰有云霞鸾凤纹，腰系玉带（图展示外）；内穿大红云地织彩蟒纹云肩通袖膝襕（lán，横向装饰）袍。画像写实地呈现了明代后期贵妇着礼服的形象，艳丽精致的真红衣饰的确令这位女性光彩照人、气度不凡。

凤冠霞帔作为贵妇礼服，平民不可擅用。不过婚姻乃人生大事，古代的婚礼服饰有"假服"一说，不算作僭越，即平民新娘出嫁时可穿命妇的凤冠霞帔，但霞帔上不可使用龙凤纹样。据记载，明代士人成婚时，若新郎穿深衣，新妇需对应穿戴真红褙子、红罗裙、假髻花钿；若新郎穿九品官的绿袍（即假服），新妇则需穿戴与其品级相同的凤冠霞帔或花钗、真红大袖衣或圆领女蟒服、大红褶裙。

团鹤纹

鹤是古人心中的吉祥之鸟，有仙鹤之称，象征长寿，也寓意高情远志。鹤纹始见于唐代，明代时已发展出立鹤、行鹤和翔鹤等不同形态，并常与云纹等其他吉祥纹样搭配使用，用于器物和织物上。其中翔鹤羽翅舒展，与象征青天的云纹以圆形轮廓组合可构成团鹤纹，寓意长寿、自在，在明代深受欢迎。图中一对翔鹤翎毛纹理逼真，气韵生动，真红底色不仅令其黑白配色更显高贵洁净，也令画面更加饱满。

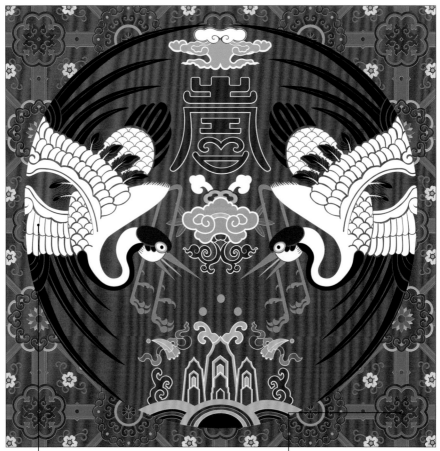

绘制参考：双鹤千寿织锦（纹样色彩有改动）

团鹤纹与寿字纹路搭配，寓意"双鹤千寿"。在浓烈厚重的真红底色上，淡雅、轻盈的翔鹤在云纹相伴下翩翩起舞，画面祥和欢愉。

作为辅助纹样的八达晕纹，八路相通，配色富丽，寓意四通八达、财运亨通；其蓝、绿配色与真红底色形成了冷暖对比。

狮球纹

狮子这种动物于汉代自西域传入中原，狮纹寓意"镇宅、辟邪、吉利"。唐宋时期因"狮""师"同音，狮子逐渐成为权力与威严的象征，狮纹也寓意飞黄腾达、万事如意。狮子与绣球组合而成的狮球纹寓意狮子赶走厄运、绣球带来好运。狮球纹盛行于明代，常见双狮戏球或三狮戏球。图中真红底色令正在戏耍绣球的双狮仿佛置身节日里张灯结彩的闹市，画面氛围喜庆。

蓝、金两色的双狮蓬头巨目，呈腾跃之势，中间的绣球同真红底色似冰火交融，令画面极具冲击力。

● 23-100-97-0	196-24-34	● 23-100-97-0	196-24-34
● 40-99-99-6	162-33-37	● 21-66-94-0	204-111-34
● 7-48-83-0	232-153-53	● 65-26-10-0	90-157-200
● 29-47-78-0	192-144-72	● 92-68-31-0	14-85-132
● 38-20-4-0	168-189-221	● 70-45-100-4	94-121-50
● 91-72-16-0	28-79-145	● 81-57-100-29	51-81-41
● 61-48-99-4	119-121-47	● 10-23-59-0	233-201-119
● 91-88-88-79	6-0-1	● 64-7-36-0	87-181-174
○ 0-0-0-0	255-255-255		

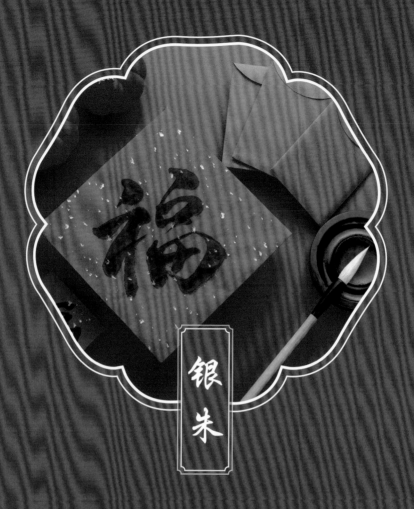

银朱

银朱是宽丽且泛有光泽的红色，银者宽泽，朱者近赤。作为人造矿物颜料，银朱的制法在《天工开物》中亦有记载，其是由水银、硫黄等加工而成的。银朱不易褪色、遮盖力强、价格低廉，常用于国画中的印泥和建筑彩画。明代盛行的雕漆所用红漆，就是用银朱调制的。

银朱在中国是历久不衰的流行色。北魏时期的敦煌壁画，广泛使用了银朱。明代的皇家宫殿，使用了银朱作为建筑彩画的红色系颜料。明代历代皇帝重视和喜爱雕漆器物，常使用银朱来调制红漆。雕漆始于漆器，是以生漆（常用红漆）为原料，在铜、木、麻布等质地的胎体上一层层涂堆到适当厚度再进行加工雕刻的艺术品。银朱在雕漆中的重要地位，令"剔红（亦称雕红漆）"成了雕漆的别名。作为人造矿物颜料，银朱的色彩比天然矿物或土质颜料制成的红色更为明艳持久。而明代从朝廷到民间又均崇尚红色，因此银朱是当时极受欢迎的颜色。

0-90-70-0　232-56-61　#e8383d

出自明代漆器

相关色

朱草又名朱英、赪茎，是一种天然的植物染料。古人认为朱草为祥瑞之物，其常被用于服饰染色。

朱草

35-85-80-0
177-70-58
#b1463a

朱瑾色指朱瑾花的颜色，属亮丽的红色，在古代用来比喻女子的美颜和胭脂。朱瑾花汁可用于食物染色。

朱瑾色

25-95-100-0
193-44-31
#c12c1f

檎丹似红色野苹果的颜色。杨万里《春望二首·其一》用『春光放尽百花房，开到林檎与海棠。』描述的就是满地檎丹的景色。

檎丹

0-85-85-0
233-72-41
#e94829

配色方案

| | | 贰色 | 叁色 | 伍色 |

1 0-90-70-0 / 232-56-61 / #e8383d

2 35-85-80-0 / 177-70-58 / #b1463a

3 25-95-100-0 / 193-44-31 / #c12c1f

4 0-85-85-0 / 233-72-41 / #e94829

5 10-40-75-0 / 229-168-75 / #e5a84b

6 20-5-35-0 / 214-225-182 / #d6e1b6

7 45-5-15-0 / 148-204-216 / #94ccd8

8 0-50-60-0 / 242-154-99 / #f29a63

❶❷　❶❸❺　❶❷❸❺❻

❶❸　❶❹❽　❶❸❹❼❽

❶❺　❶❺❻　❶❷❺❼❽

庄重喜庆

与前朝统治者相比，明代统治者偏爱红色。除北京故宫外，南京明故宫残殿和明孝陵的建筑群均以红墙黄瓦为主。明代民间逢嫁娶、生子等喜事也多用红色，以示喜庆。在这些场合中，通常少不了各式各样的剔红漆器。剔红分为调漆、髹（xiū，把漆涂在器物上）、雕刻三道工序，每件剔红漆器都需经过长时间打磨和细心雕琢。银朱正是适用于剔红漆器的颜料。银朱是无机化合物硫化汞，不仅化学性能稳定，而且能很好地与油漆相混合，同时在漆膜保护下，使得剔红漆器的颜色、光泽可以保持数年不变。

▲ 图 2-3 明 永乐款剔红花卉纹葵瓣式盏托 北京故宫博物院藏

明代剔红漆器十分流行，因式样丰富，题材广泛，兼具实用性和艺术感染力，不仅能满足宫廷内部的多种需求，还非常适合用作民间亲友间的赠礼。明代剔红工艺发展兴盛，诞生了许多艺术价值极高的作品。当时北京的集市上常会出现一些从皇宫流出的剔红漆器，它们被公认为品质上乘。

明代剔红漆器的常见器型有圆盒（盘）、长方盒、八角盘、葵瓣形盘等，另有笔杆、器座（用以稳定或衬托器物）、盏托（用以托承茶盏或茶碗）等。图2-3所示为明代永乐款剔红花卉纹葵瓣式盏托，自上至下分圆形盏、葵瓣形盘和外撇圈足三部分，通体在红漆素地上剔红花卉纹样，如牡丹、菊花、石榴、栀子、茶花等纹样，各部分花卉纹样的排列不同，颇为精美。银朱入漆令其历年经久仍色泽淳厚鲜艳，亮丽如新，寓意喜庆与吉祥。

剔红提盒

值得一提的是，明代统治者并未将剔红漆器与节庆礼制相捆绑，加上当时民间工匠受文人思想熏陶颇深，明代的剔红漆器制作很少刻意逢迎祈盼祥瑞之意，而是选用花鸟、山水或人物作为主要图案。其中，花鸟图案最为常见，比如图2-4所示的明剔红花鸟图三层长方提盒，一眼望去整件器物似被繁花茂叶所包围，充满生机。提盒是一种盛放物品的器物，通过对称的提梁可提起整个盒体，故名。提盒的诞生时间很早，但直到明代，长方形提盒这种式样才基本被固定下来。图中提盒的盒体分为三层，容量很大。

在用色方面，明代的剔红漆器除了呼应其名称通体红色，红配黑——中国古代漆器的经典色彩搭配也很流行，图中的提盒就采用了这一配色。其三层盖盒雕漆为红漆，底座、立柱和提梁雕漆为红漆、黑漆相间。天然生漆多为黑色，色彩明度低，气质宽厚内敛，与色彩纯度高、气质活泼外放的银朱相配，稳健而不沉闷，亮丽而不轻浮，令这件剔红提盒整体显得既庄重坚韧，又柔和光洁。

双龙戏珠纹

双龙戏珠是两条龙戏耍或抢夺一颗火珠的表现形式，始于西汉，初时寓意喜庆吉祥，常用于器皿装饰和建筑彩画。漆器上的双龙戏珠纹在明代后期才逐渐增多，其中的龙大都形象威猛甚至凶恶，纹样更多地传递出物主的尊贵与威势。图中银朱和苍绿两条龙，面部狰狞，身体翻腾，呈争斗之势，辅以雌黄点缀龙爪，整个画面显得刚劲、生动而富含激情。

绘制参考：剔红双龙戏珠纹圆盘（纹样色彩有改动）

圆盘通体自下而上髹银朱、雌黄、苍绿三色漆四层，主图案构成红与绿的色彩对比，令双龙戏珠纹更加鲜明和突出。

圆盘外沿雕有松、竹、梅（岁寒三友），银朱、雌黄搭配令圆盘外沿的色彩温和、不刺眼，很好地烘托了主图案。

松竹梅鹤纹

始于唐代的鹤纹常与松树纹一同出现，寓意松鹤延年，有志气、有气节。到了明代，器物和织物上出现了更多种类的植物纹样，比如由四季常青的松、坚韧不拔的竹和凌寒怒放的梅组成的寓意高洁美好的松竹梅纹。鹤纹与之搭配，构成了组合纹松竹梅鹤纹，传递出更加丰富的吉祥寓意。图中的松竹梅鹤纹采用银朱上色，纹理清晰细腻，气氛明快热烈。

绘制参考：剔红松竹梅鹤纹圆盘（纹样色彩有改动）

三只仙鹤为立鹤，姿态各异，神情闲适，通体亮丽的银朱传递出喜庆的氛围，以及幸福与吉祥的寓意。

● 0-90-75-0	232-56-54		
● 9-90-72-0	219-56-60		
● 48-99-99-21	132-29-32	● 0-90-75-0	232-56-54
● 6-45-74-0	235-160-74	● 44-100-87-11	149-30-46
● 8-70-73-0	225-107-66	○ 6-30-51-0	238-191-131
● 95-71-63-31	0-62-72		
○ 5-24-51-0	242-203-135		

矾红

矾红又称铁红、红彩、虹彩，涂染厚度不同，其可呈现出橘红、朱红、枣红等，以橘红较为常见。其色泽似从釉色中隐隐透出，毫不张扬。明媚又低调的矾红是大明五彩（即五彩瓷，简称五彩，是一种创于明成化时期的彩色瓷器，常见颜色有红、绿、黄、紫、黑等，釉是覆盖在陶瓷表面的玻璃质薄层）中的第一主角，常作为主色装饰画面。

明代人尚红，也喜瓷器，而朱砂、银朱这类颜料并不适用于为瓷器上色。元代出现的铜红釉工艺虽能在瓷器上呈现纯净的朱红，但需以氧化铜为着色剂高温焙烧，失败概率很大，在明中期一度失传。相比于铜红釉，矾红是在上了釉的瓷器上以氧化铁为主要着色剂进行彩绘，经二次低温烧制而成的，工艺更简单，制作成本也更低。矾红属于釉上彩，质地平整，其色彩层次略显单调，但呈色稳定，也便于绘制丰富的纹样。虽不如铜红釉纯正艳丽，但矾红的色彩气质更为清新，且蕴含淡泊之意，色感与胎釉更相适。明嘉靖时期，矾红釉一度取代了铜红釉。

15-80-90-0　212-83-39　#d45327
出自明代矾红釉瓷器

丹色

15-90-100-0
210-57-24
#d23918

丹色指古代巴越地区出产的赤石的颜色，色相为红中带黄。丹色在古代是高尚、爱国的象征色彩，文天祥《过零丁洋》写道：「留取丹心照汗青」。

长春色

35-67-56-0
178-105-98
#b26962

有一种四季都开放的草本植物叫长春花，长春色就是以这种花的名字命名的。其是淡淡的红色中带有灰色的颜色。

殷红

35-100-85-0
176-30-50
#b01e32

殷红也称暗红，多用于形容流出后变暗的血色，薛福成《观巴黎油画记》中的「血流殷地」中的「殷」也有此意。

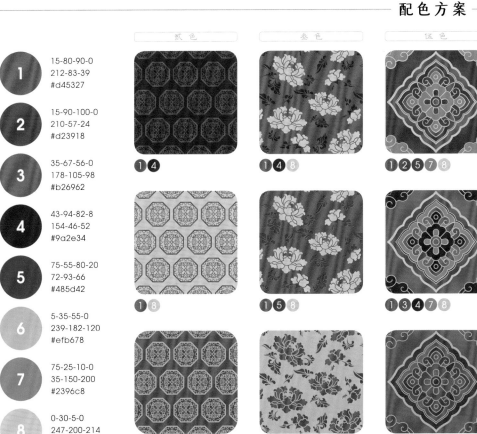

		贰色	叁色	伍色
1	15-80-90-0 212-83-39 #d45327			
2	15-90-100-0 210-57-24 #d23918			
3	35-67-56-0 178-105-98 #b26962			
4	43-94-82-8 154-46-52 #9a2e34			
5	75-55-80-20 72-93-66 #485d42			
6	5-35-55-0 239-182-120 #efb678			
7	75-25-10-0 35-150-200 #2396c8			
8	0-30-5-0 247-200-214 #f7c8d6			

五彩之首

▲ 图2-5 明 矾红五龙盆 私人收藏

明代是中国陶瓷史中的重要发展阶段，而大明五彩是陶瓷艺术中的珍品。到了明嘉靖、万历时期，五彩瓷的发展已相当成熟，数量和品质都有保障。如果说大明五彩的颜色如同花园中盛开的鲜花，争奇斗艳，那么其中的矾红可称得上是艳冠群芳。与铜红釉不同，矾红位于釉层表面，人们可用手真切地触摸。矾红含蓄温暖、恬淡温润的气质深得明代贵族和文人雅士的喜爱。矾红陶瓷在明嘉靖时期逐渐发展成为单独的陶瓷品类。

五彩瓷按烧制工艺可分为两类：一种是以红、绿、黄为主的釉上五彩，另一种是青花与釉上多种彩相结合的青花五彩。釉上五彩出现年代较早，在明嘉靖、万历时期较为盛行。图2-5所示的明矾红五龙盆是釉上五彩的典型代表，其设色丰富，图案疏密得当——白地上的图案以矾红为主色，点缀以松石绿和雌黄，生动展现了五条龙在云雾间争逐嬉戏的场景。盆面上矾红的大面积运用充分传递出了欢快吉祥的气氛，翻转腾跃的五条龙色彩饱满又不失热情奔放，兼具威严的气势与亲和的魅力，令此器适用于各类隆重、喜庆的场合。

青花五彩则创烧于明宣德时期，以明嘉靖时期的制品为佳。青花五彩与斗彩观感类似，但前者釉上彩起主导作用，而后者釉上彩仅作点缀——以青花勾勒轮廓后填彩或以青花装饰大部分画面。

明宣德时期，工匠将釉下青花和釉上红彩（即矾红）结合，经高温、低温两次烧制，创作出一种新的彩瓷制品，称作青花红彩。明嘉靖时期之前，青花红彩较常使用的图案是海水云龙纹和海兽纹，图2-6所示的矾红青花龙纹大碗采用了前者。其制法是首先在釉下用青花描绘出龙的图案，同时留出海水纹的空白地，经高温烧制后，再在空白地上用矾红彩补齐图案，然后低温二次烧成。此碗器型稳重，构图饱满，设色别具一格。海水纹并非青花中常见的靛蓝，而是偏橘红的矾红，仿佛这片汪洋正笼罩在落日的余晖之下。靛蓝的巨龙在汹涌的波涛中腾跃穿游，仿佛下一刻就要闹海而出。浓厚明朗的矾红在深沉稳重的青花衬托下尤为鲜艳夺目，给观者以炽热、昂扬的视觉感受，艺术效果非同凡响。

青花红彩在明嘉靖时期较为常见，其与娇黄釉青花、青花绿彩一起，逐渐形成了青花瓷器中白地青花之外的另一大类——青花加彩。矾红的呈色有一个变化的过程：明代鲜艳但多有干涩，到了清代因在调制时混合了大量皮胶或芸香油等油性物质，变得更加艳丽和油润。

麒麟纹

麒麟简称"麟",是中国古代神话传说中一种鹿状、全身覆盖鳞甲、尾似牛尾的动物。《礼记·礼运》将"麟、凤、龟、龙"称作"四灵",而麟为"四灵之首,百兽之先",象征太平、长寿、仁慈、吉祥。麒麟纹在明代的装饰中很常见,常出现在瓶、罐、盘类瓷器上。图中的麒麟纹以矾红为主色,鲜明热烈的色彩传递出旺盛的生命力,配合精湛的画工,神兽栩栩如生。

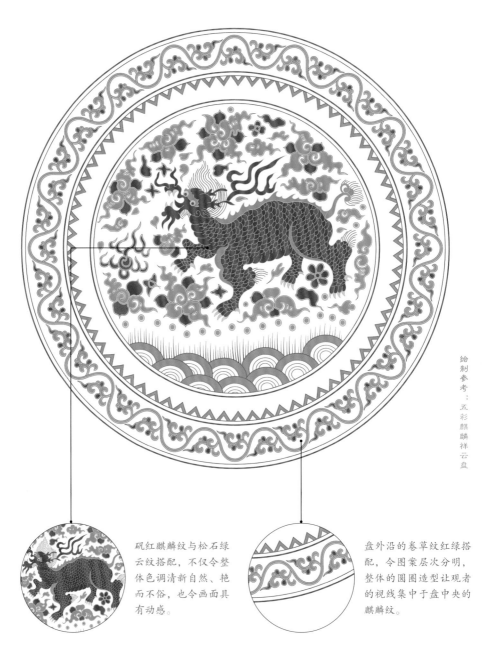

绘制参考:五彩麒麟祥云盘

矾红麒麟纹与松石绿云纹搭配,不仅令整体色调清新自然、艳而不俗,也令画面具有动感。

盘外沿的卷草纹红绿搭配,令图案层次分明,整体的圆圈造型让观者的视线集中于盘中央的麒麟纹。

凤纹

象征祥瑞、美好、尊贵的凤,自古以来就是纹样的重要表现对象。明代,凤纹广泛出现在各种工艺美术品上,无论是团凤、双凤等纹样的构成方式,还是凤的造型手法,均已规范化。当年南京织造云锦的老艺人总结,画凤要"眼长、腿长、尾长""首如锦鸡,头如藤云,翅如仙鹤"。图中的凤纹为双凤纹样,多见于女性嫁品,寓意富贵吉祥、欢喜浪漫,以矾红为主色甚为合适。

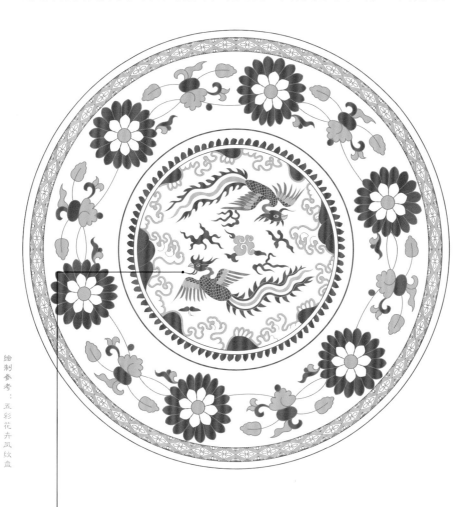

绘制参考：五彩花卉凤纹盘

围绕双凤的浪花和靠近盘外沿的花卉叶片采用了粉绿,很好地衬托了主色矾红,令画面活泼又不失庄重。

● 15-80-90-0	212-83-39	● 15-80-90-0	212-83-39
● 71-20-38-0	66-158-160	● 47-8-36-0	146-196-175
○ 3-25-21-0	244-206-193	○ 6-1-15-0	244-247-227
○ 0-0-0-0	255-255-255	● 15-61-80-0	215-124-59
		○ 12-26-41-0	228-196-154
		○ 0-0-0-0	255-255-255

桃红

桃红指像桃花一样的颜色，类似于粉红或淡红，娇媚俏丽，明艳动人。古人多用其形容女子，也用来比喻爱情。桃红是明代民间女子服饰的常用色。明代供给贵族女子的缎类织物颜色中，桃红占比较高。

桃红自古就与女性联系紧密。中国最早的一部诗歌总集《诗经》中写道："桃之夭夭，灼灼其华"，把女子喻为桃花。"灼灼"形容桃花色红如火。南朝梁刘邈《繁华应令》诗云："鲜肤胜粉白，曼脸若桃红"，描述女子的脸庞细嫩美丽，色如桃花。桃红也是《天工开物》中记载的明代时可染出的二十七种颜色之一。当时衣物染色分工已很细致，染坊各司其职，负责染大红、桃红的染坊称作红坊。成熟的染色工艺令桃红在明代流行成为可能。当时的女子兴穿用桃红，《大明会典》等文献中就记载有多种饰以金银、妆花的桃红地布匹和服饰。

5-30-20-0　239-195-189　#efc3bd

出自明代服饰

相关色

夕岚

夕岚是日暮时分，残阳染得山间雾气都微微泛红的雾霭之色。明代袁宏道在《晚游六桥待月记》中用『一日之盛，为朝烟，为夕岚』来赞美此色。

8-33-13-0
233-188-197
#e9bcc5

嫣红

嫣红指鲜艳的花色，如成语『姹紫嫣红』，便出自明代汤显祖的《牡丹亭·游园·皂罗袍》中的『原来姹紫嫣红开遍，似这般都付与断井颓垣』。嫣红也是古代女子喜爱的服饰用色。

17-52-37-0
213-143-138
#d58f8a

弗肯红

古人常用弗肯形容饱和度低的颜色，故弗肯红即像肉红肤色的浅红色。袁文在《瓮牖闲评》中说弗肯红是染织色名。

5-15-20-5
236-217-199
#ecd9c7

配色方案

1	5-30-20-0 / 239-195-189 / #efc3bd	
2	5-15-20-5 / 236-217-199 / #ecd9c7	
3	17-52-37-0 / 213-143-138 / #d58f8a	
4	8-33-13-0 / 233-188-197 / #e9bcc5	
5	55-55-15-0 / 132-119-164 / #8477a4	
6	45-80-70-5 / 154-76-71 / #9a4c47	
7	0-55-20-0 / 240-145-160 / #f091a0	
8	65-40-80-0 / 108-134-80 / #6c8650	

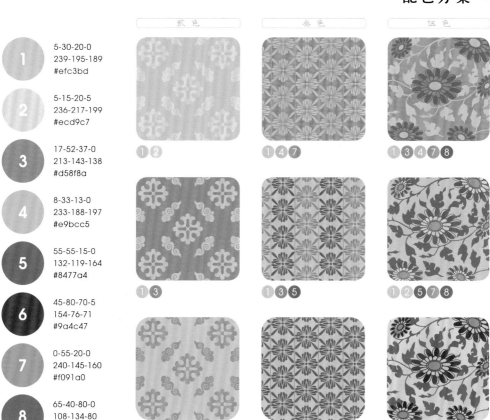

贰色　叁色　伍色

①② ｜ ①④⑦ ｜ ①③④⑦⑧

①③ ｜ ①③⑤ ｜ ①②⑤⑦⑧

①⑦ ｜ ①⑤⑧ ｜ ①②③⑤⑥

娇俏红颜

桃红在明代成为民间女子青睐的颜色。除了前文提到的原因，另有一个原因。自明代开国皇帝朱元璋起，真红成为正色，平时仅有帝王方可穿用。民间妻妾众多的家庭中，仅正室可在节庆大典等正式场合穿着真红裙，侧室和一般平民女子只能穿用桃红、绿、紫等间色衣饰，以区分身份地位的尊卑。在间色中，桃红因娇柔鲜润、梦幻浪漫的色彩气质深受青年女性的喜爱。花期短暂的桃花常被用来比喻薄命红颜。明末清初文学家李渔曾说："色之极媚者莫过于桃，而寿之极短者亦莫过于桃。"因此，桃红的色彩气质中带有一丝脆弱。

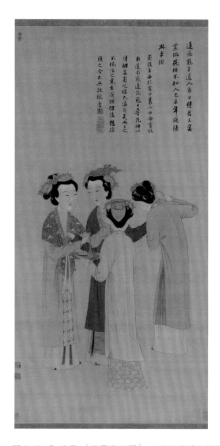

▲ 图 2-7 明 唐寅 《王蜀宫妓图》 北京故宫博物院藏

明代各阶层人士均须按身份着装，违者会被视为逾礼。《明史》中提到，"民间妇人礼服惟紫施，不用金绣，袍衫止紫、绿、桃红及诸浅淡颜色"。这一理念影响了当时画家的创作。图2-7所示的明代唐寅的绢本设色工笔画《王蜀宫妓图》描绘的是五代前蜀后主王衍荒淫腐败的后宫生活。

四人的衣着既有冷暖、浓淡的色彩对比，又有近似色的搭配与过渡，整体色调和谐丰富，浓艳与清丽兼备。桃红作为其中偏温暖、浓烈的色彩，自然而然地成了画面的视觉中心，被画家重点使用——四人中身着桃红裙子的女子衣裙最为繁复斑斓。大面积的桃红明丽柔和，令衣饰瑰丽而不俗艳，显得女子气质高雅、娴静。

明
制
袷
帔

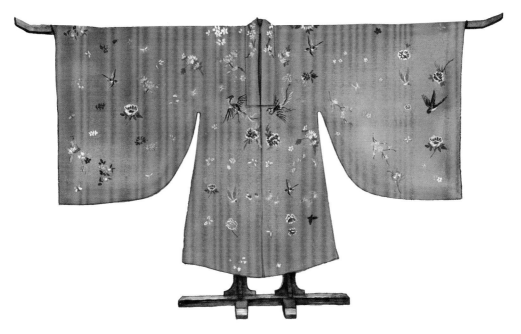

▲ 图 2-8　明 桃红纱织暗花彩绣花鸟袷帔 孔子博物馆藏

明代女子的桃红服饰除了长裙、褙子，还有袄（明代陈洪绶《陈洪绶人物画选》载，"袄"是有里的夹衣，无里的单衣则称"衫"）、汗巾（明代冯梦龙《古今小说》载，多呈方形，古人用作腰带或手帕）、帔等。明代的帔除了与凤冠、翟冠搭配，也可单独穿着，其形制与明制披风类似。值得一提的是，明制披风不同于斗篷，《红楼梦》中提及了披风和斗篷，前者直领、有袖、左右开衩，后者无袖、不开衩。作为古代贵族妇女的礼服，帔大多制作精美，雍容华贵。

图2-8所示的明代桃红纱织暗花彩绣花鸟袷（jié，交叠于胸前的衣领）帔，制作时在纱地织花卉暗花纹，用彩线点绣花鸟纹，并在领、襟、袖、裾（jū，衣服的前后部分）等边缘处装饰以片银，从面料到工艺彰显了物主的富贵身份。袷帔的主色桃红在花鸟纹样衬托下显得柔美娇艳、娇俏可人，给人以温暖的春风拂过五彩缤纷的花枝和翩翩起舞的鸟雀之感，令观者轻松愉悦。

盘绦团凤纹

盘绦纹在唐代就已出现，是由数条花边交织环扣组成的连环式框架纹样，有曲水纹、古钱纹、龟背纹、矩纹、回纹、锁子纹等式样，每个环内空间充足，常填入花卉、动物等主体纹样。盘绦团凤纹常见于明代织物上，盘绦纹规则的几何框架内排列着团凤纹和如意云纹，动静兼备，装饰性强，寓意吉祥。图中的桃红底色衬得盘绦团凤纹美丽大方之外，还增添了娇柔、浪漫之感。

绘制参考：明《大藏经》经面（纹样色彩有改动）

团凤纹以圆形为轮廓，凤双翅舒展，凤尾呈放射状飘动，在桃红底色的衬托下显得身姿柔美、灵性十足。

寓意称心如意的如意云纹采用金色，与底色桃红搭配，呈现出富贵安宁、温柔娴雅的气质。

落花流水纹

落花流水纹由单朵或折枝形态的牡丹或桃花等花卉纹与流水纹组成，寓意"春天远去，应珍惜时光"。明代此类纹样广泛应用于服饰、瓷器、漆器、建筑等，并发展出了涓涓细流、滚滚巨浪等多种流水形态，与花卉纹一同以两方连续、四方连续的形式展开，增强了画面感和韵律感。图中热情明媚的桃红与生机盎然的绿色形成鲜明的色彩对比，令牡丹与鲤鱼活灵活现，纹样整体极具形式美。

绘制参考：落花流水游鱼纹锦（纹样色彩有改动）

牡丹在桃红底色映衬下，冷暖对比强烈，层次分明，彰显出雍容大气。

5-30-20-0	239-195-189
6-56-23-0	230-140-155
5-46-32-0	235-162-152

5-30-20-0	239-195-189
9-75-76-0	222-96-60
14-29-36-0	223-190-161
51-33-83-0	144-153-73
5-51-80-0	235-149-59
29-81-82-0	188-79-55
15-85-18-0	209-67-128

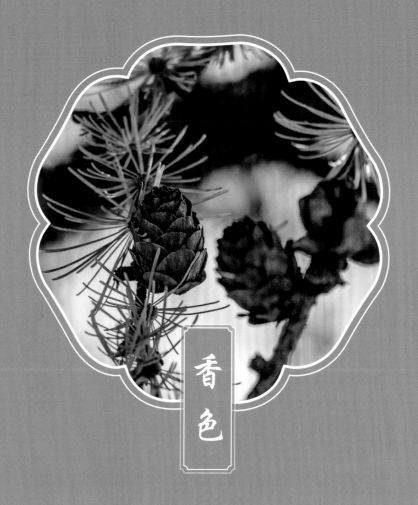

香色

香色又称秋香，是檀香、沉香的颜色，色彩气质幽深、雅致，给人稳重、内敛、温和、高贵之感。香色在明代常见于贵族服饰和官式建筑彩画底色。

作为"大地之色"黄色系的一员，香色是少有的能调动人嗅觉的色彩。香色染色工艺的源头已不可考，相传最早是用天竺的安息香树皮汁液染成的，也许这也解释了"香"字的由来。色彩寓意高洁美好、视觉感受良好的香色在中国已有千年的使用记录，并在很长一段时间里是富贵和地位的象征。明代，织染业已很发达，香色高级织物色泽精纯、产量稳定，深受人们青睐。

30-40-80-0 191-156-70 #bf9c46

出自明代服饰

相关色

苍黄

38-36-88-0
175-157-57
#af9d39

苍黄是指深秋时节茂密的竹林的颜色。苍黄在古代常见于生丝织成的薄纱、薄绸或麻带，亦常用于表现萧条、荒凉的环境。

草黄

25-30-85-0
203-176-59
#cbb03b

草黄即像枯草那样黄而微绿的颜色。这种颜色古典、自然、低调，常常在诗中出现以营造秋风萧瑟的意境。

硫华黄

25-30-60-0
202-178-114
#cab272

硫华黄是硫黄晶体在温泉区的聚积物所呈现的颜色。因沉积的硫黄具有花纹般的形状，而有硫华的美称。

配色方案

		贰色	叁色	伍色

1　30-40-80-0　191-156-70　#bf9c46

2　25-30-60-0　202-178-114　#cab272

3　25-30-85-0　203-176-59　#cbb03b

4　38-36-88-0　175-157-57　#af9d39

5　0-0-0-10　239-239-239　#efefef

6　0-40-75-0　246-173-72　#f6ad48

7　25-75-80-20　170-79-49　#aa4f31

8　30-10-5-0　188-212-231　#bcd4e7

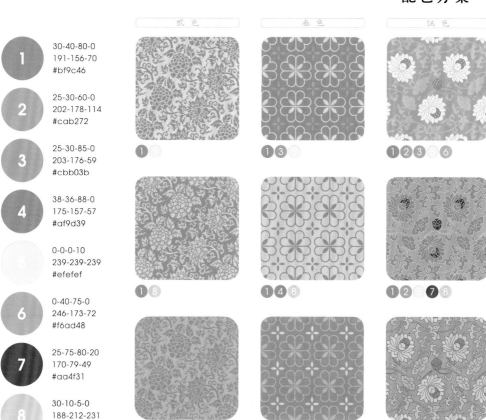

❶❷　❶❸　❶❷❸❺❻

❶❽　❶❹❺❽　❶❷❺❼❽

❶❻　❶❺❻　❶❸❹❼❽

衿贵之选

飞鱼贴里

▲ 图 2-9 明 香色麻飞鱼贴里（绘制平面图）山东曲阜孔府藏

明代皇族和贵族的服饰用品常用香色。明代皇帝龙袍上的蝙蝠纹样有朱红、枣红、绛色、青铜、香色等数种颜色；《红楼梦》中提到的高级丝织品"软烟罗"仅有四种颜色，其中就有香色。明代皇帝会赐给臣子多种颜色的蟒服，其中香色蟒服常赐给年长者。这类皇帝恩赐给臣子的服饰称作赐服，在许多朝代都存在。明代赐服上的纹样，级别最高的是蟒，其次是飞鱼，再次是斗牛、麒麟，因此才有蟒服、飞鱼服、斗牛服、麒麟服的排序。

《明实录》中有不少皇帝赐服给镇边将帅的记载，所赐服饰形制多为曳撒、贴里，式样近似戎装，绣上蟒、飞鱼等纹样后精美绝伦。曳撒和贴里是明代士人、宫廷侍卫和太监常穿的便服，二者形制相似，主要区别在下摆：前者为马面褶（正中平整，两侧起褶），后者呈普通褶裙状。

山东曲阜孔府收藏有多件明代赐服，其中知名的有图2-9所示的香色麻飞鱼贴里。高超的制作工艺令其质地和纹样和谐统一，富丽堂皇；整体香色契合物主的尊贵身份，明艳温润又不失稳重威严；香色与纹样的颜色交相辉映，令飞鱼服的整体观感较好。

▲ 图 2-10 明 香色地漳绒绣五彩过肩龙云肩通袖龙襕袍料 私人收藏

以图2-9中的飞鱼服为代表的贴里可与云肩搭配穿戴。云肩又称披肩，是中国古代置于肩部的装饰织物，因图案大多由云纹组成，故名。明代云肩多以丝缎织锦经繁复的织绣工艺制成，常见于喜庆盛大的场合。得益于织绣技艺的高度发展，明代云肩精品频出，可惜传世者稀少。图2-10所示为明香色地漳绒绣五彩过肩龙云肩通袖龙襕袍料。

此袍料是在香色四合如意纹雕花漳绒（一种织造甚为繁难的传统丝织品，至清晚期一直用作贡品）缎地上用红、黄、蓝、绿、白等色丝线以多种针法绣制而成的。袍料先织后绣，织工严谨，绣工精妙，色彩丰富。袍料上有过肩正龙两条、赶珠行龙四条，龙身、海水和云纹层次分明，质感十足。袍料尺幅巨大，底色香色好似无边秋色，静谧祥和又肃穆端庄，平静而稳健地托举起五彩斑斓、工艺繁复的龙、云等纹样，令袍料整体在拥有非凡气势与庄重气质的同时兼具细腻典雅之美，可谓拙中见秀，相得益彰。作为世所罕见的明代织绣技艺杰作，此袍料营造出的艺术效果正如香色的色彩意象一样，鲜活独特，令人难忘。

四季花卉纹

四季花卉纹是将一年四季的代表性花卉合为一景的纹样，又名"一年景"，寓意一年四季繁荣昌盛、富贵吉祥，其于明代在服饰、瓷器、建筑等领域应用广泛。明初，纹样中的花卉组合有牡丹、石榴花、菊花、茶花，也有牡丹、莲花、菊花、茶花。图中平和、收敛的香色底色令色调深浅、冷暖不一的四组花卉纹样既突出又不凌乱，画面整体精细、雅致。

绘制参考：地盘绦四季花卉纹锦

每一组花卉均两种式样交错排列，形态优美，色彩悦目，与香色底色一同营造出高雅、圣洁的氛围。

花卉纹样均位于由盘绦纹构成的类似六角星形框架内，靛蓝框架与多彩花卉层次分明，互不干扰。

四合如意云凤纹

四合如意云凤纹由四合如意云纹和凤纹组成。前者在明代广泛应用于铜器、漆器和丝绸中，后者与前者灵活搭配，锦上添花。图中四合如意云纹散点错排，与连接它们的流云纹组成类似菱形框架，框架内的凤纹为形态纤巧的团凤，相邻行团凤的朝向相反。纹样构图饱满，层次丰富，底色香色增添富贵气质。

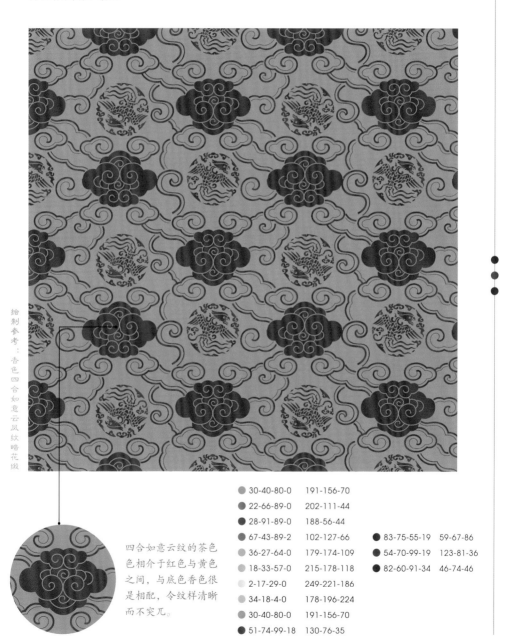

绘制参考：香色四合如意云凤纹暗花缎

四合如意云纹的茶色色相介于红色与黄色之间，与底色香色很是相配，令纹样清晰而不突兀。

● 30-40-80-0	191-156-70	
● 22-66-89-0	202-111-44	
● 28-91-89-0	188-56-44	
● 67-43-89-2	102-127-66	
● 36-27-64-0	179-174-109	● 83-75-55-19　59-67-86
● 18-33-57-0	215-178-118	● 54-70-99-19　123-81-36
● 2-17-29-0	249-221-186	● 82-60-91-34　46-74-46
● 34-18-4-0	178-196-224	
● 30-40-80-0	191-156-70	
● 51-74-99-18	130-76-35	

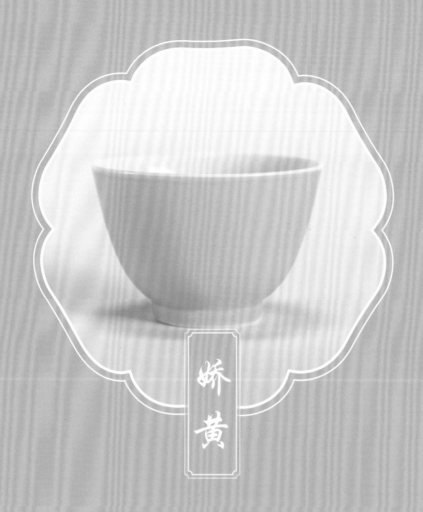

娇黄

娇黄，是指娇嫩的黄色。在黄色系颜色中，娇黄非常明媚、亮眼。娇黄也是一种名贵的瓷器釉色，又称浇黄、鸡油黄，嫩黄莹润、亮丽活泼。包括娇黄在内的多种黄色系颜色是明代皇家的专用色，其他人未经准许不可擅用，娇黄釉瓷器均为御用。

明代，黄釉的生产一直受到皇家的严控。之前的黄釉瓷器是在素坯上直接施黄釉后烧成的，釉色不纯，美感不足。创烧于明宣德时期的娇黄釉则是在已烧成的白釉器上施黄釉（"浇黄"由此而来），低温二次烧成的，纯净润泽、娇嫩淡雅的釉色相对低调地体现了物主的尊贵与富有，而多种多样的器型令其与皇家日常及祭祀活动用器的需求契合。明弘治时期烧制的娇黄釉达到了低温釉的高水平，其黄色特别娇嫩，酷似鸡油，极负盛名。据《大明会典》记载，嘉靖九年，朝廷规定方丘（即地坛）祭器需用黄色，这进一步促进了娇黄釉瓷器的生产。

10-21-76-0 234-202-78 #eaca4e

出自明代娇黄釉瓷器

相关色

黄封

宋代官酿，因用黄罗帕或黄纸封口，得酒名黄封，后指代颜色。施元之注：京师官法酒，以黄纸或黄罗绢幂瓶口，名黄封酒。

10-35-85-0
231-177-50
#e7b132

女贞黄

女贞黄即牡丹花的一种，呈淡黄，属于植物颜料的一种。其通过牛膝菊煎水提取出染料，加以媒染剂染制而成，色泽淡雅清新。

9-7-37-0
238-232-177
#eee8b1

石蜜

石蜜又称「冰糖」，指甘蔗汁经过太阳暴晒后形成的固体蔗糖的颜色。《凉州异物志》载（石蜜）实乃甘蔗汁煎而曝之，则凝如石而体甚轻，故谓之石蜜也。

20-25-50-0
212-191-137
#d4bf89

配色方案

| | | 贰色 | 叁色 | 伍色 |

1 10-21-76-0
234-202-78
#eaca4e

2 10-35-85-0
231-177-50
#e7b132

3 9-7-37-0
238-232-177
#eee8b1

4 20-25-50-0
212-191-137
#d4bf89

5 20-40-60-5
204-159-104
#cc9f68

6 40-60-55-45
113-76-68
#714c44

7 95-100-50-20
38-35-80
#262350

8 5-30-25-0
239-195-180
#efc3b4

❶❷

❶❸❺

❶❷❸❺❻

❶❸

❶❹❽

❶❸❹❼❽

❶❹

❶❺❻

❶❷❺❼❽

皇家专享

《明英宗实录》中记载，朝廷下令"禁江西饶州府私造黄、紫、红、绿、青、蓝、白地青花瓷器……首犯凌迟处死……"工匠只能小心翼翼，不辞劳苦地努力生产，全力保证娇黄釉器的数量和品质。从这一角度讲，明代娇黄釉的烧制成功一定程度上受益于统治者的严控。明代对娇黄釉器的使用也有严格规定，如"贵贱有级，服位有等"，任何人不得僭越。

娇黄釉牺耳罐

▲ 图 2-11 明 弘治娇黄釉金彩牺耳罐 北京故宫博物院藏

明成化、弘治、正德时期是娇黄釉烧制的黄金时代，工匠充分掌握了娇黄釉生产的技术，制作的娇黄釉器既符合皇家用器的要求，又具备深沉含蓄的审美意趣。在严苛的标准之下，明成化时期的娇黄釉存在釉色深浅不一、浅淡处釉质稀薄等缺点，而明弘治时期的娇黄釉器则近乎完美。

图2-11所示的明弘治娇黄釉金彩牺耳罐（最早为盛酒器，明代为皇家祭祀用器），整体造型圆润规整，罐肩部有一对牛头形耳，罐身除九道装饰用金彩弦纹外通体呈娇黄一色。此罐釉面光润匀净，娇黄纯正柔美，堪称弘治官窑的经典之作。相比罐，明代娇黄釉器中碗、盘则更为常见。

▲ 图 2-12　明 黄地绿彩云龙纹盘 中国国家博物馆藏

到了明正德时期，娇黄釉器的釉色偏向深沉，制作精细程度也较之前逊色。这也许是因为工匠更注重烧制娇黄釉与其他釉彩结合的产品——正德官窑成功的产品类型是黄地绿彩瓷器。这种创烧于明永乐时期的杂釉彩（在单一色地上绘制另一单一色釉彩，属于釉上彩）瓷器，系白釉器分别施黄、绿彩后经低温二次烧成，至明嘉靖时期仍多有烧造，现存数量很多。图2-12所示的明黄地绿彩云龙纹盘，造型稳重规整，格调别致，绿釉彩绘的云龙动感十足。作为黄地的娇黄釉均匀布满盘的外壁，釉质厚实均匀，色彩略为凝重但釉面颇具光泽，宛如柔软光滑的黄色绸缎静静包裹着翻腾的龙，画面动静兼备，甚是养眼。

明代娇黄釉器的釉料配方和烧造工艺是官窑秘密，民间无法获取。随着时代变迁，后人再难仿制出明弘治时期那样莹润净透的娇黄釉色，这一经典釉色成了历史。不过，娇黄釉在明嘉靖时期衍变为鱼子娇黄釉（有裂纹、颜色偏淡的娇黄釉，色如鱼子，故名），之后颜色愈淡，在清康熙时期衍变为了淡娇黄釉（又名蛋娇黄釉），实现了釉色的创新。

缠枝菊花纹

菊花被视作花中隐逸者、花中四君子之一，又被赋予了吉祥、长寿的寓意，自古深受人们喜爱，很早就被应用于瓷器纹样上。明代前期瓷器上的菊花纹通常以扁菊纹、缠枝纹为主，花形饱满，枝干纤秀，用色鲜明。图中的青花缠枝菊花纹在娇黄底色的衬托下线条清晰流畅，图案似绵延不尽，寓意吉庆延年。

<div style="writing-mode: vertical-rl">绘制参考：娇黄釉青花缠枝菊花纹盘（纹样色彩有改动）</div>

菊花形态各异，与缠枝纹构成了疏密有致的图案。匀净灵动的娇黄底色令线条虽繁复却不显杂乱呆板，画面主次分明。

外圈连绵的海水纹强化了生生不息的寓意，靛蓝的细密线条旁的娇黄底色既组成了亮眼的浪花图案，又令画面具有透气感。

束莲纹

束莲纹又称把莲纹，是指将莲花、莲蓬、莲叶、慈姑（一种水草）等由缎带扎为一束的纹样，有一束莲、交错对称的二束莲、三束莲和散莲等式样。莲花象征高洁、清廉，束莲纹寓意洁身自好、清正廉明，是明代十分常见的瓷器纹样，常用于青花瓷器。图中的束莲纹在娇黄底色的映衬下轻盈舒展，似在温润清新的空气中随风舞动，极富动感。

相较于底色娇黄营造的轻松感，靛蓝的束莲纹带来了一份稳重和沉静，令纹样轻盈而不轻浮，潇洒自然。

⬤ 10-21-76-0	234-202-78	⬤ 10-21-76-0	234-202-78
⬤ 94-80-29-0	28-68-125	⬤ 98-66-8-4	0-82-155
		⬤ 25-2-5-0	200-229-241

雌黄

雌黄是一种历史悠久的黄色矿物颜料，又称石黄、铅黄、黄信石，明丽醒目，遮盖力强，自古就被用于绘制国画和壁画。据古籍记载，敦煌有雌黄矿，当年画工就地取材，大量使用雌黄为莫高窟壁画和藏经洞里的绢画上色。雌黄难溶于水，用其绘制的画作不易受潮褪色，耐久性强。

雌黄矿石外形多为片状，呈微透明的柠檬黄、金黄或棕黄，故有"四两雌黄，千层金片"之说。将其研磨成粉得到的雌黄颜料泛泛珍珠光泽，似黄昏前天边的落日，光彩照人又宁静温馨，其色彩气质在黄色系颜色中独一无二。雌黄在国画中多用于刻画面积较小的景物或点缀细节，如工笔画中人物的服饰和花卉的花瓣、青绿山水画中树木的枝干等。在壁画领域，明代沿袭传统，继续广泛使用雌黄，许多传世画作的色彩至今仍宽丽如新。

0-35-70-0 248-184-86 #f8b856

出自明代壁画

相关色

雄黄是一种黄色的中药材，取自一种黄色的矿物。除药用外，其在古代还常被用于绘画，在国画颜料中称作石黄。

雄黄

27-34-80-0
198-168-71
#c6a847

土黄是大地和黄土的颜色，呈黄褐。在古代，土黄源于赭石外层的黄色物质，经过精制后成为国画矿物颜料。

土黄

32-48-83-0
186-141-63
#ba8d3f

雅梨黄原名鸭梨黄，即如鸭梨黄表皮一样浅黄、水灵的颜色。古人常用雅梨黄染制纱衫裙，其是常用的服饰色。

雅梨黄

0-30-90-0
250-191-19
#fabf13

配色方案

	贰色	叁色	伍色

1 0-35-70-0 / 248-184-86 / #f8b856

2 0-30-90-0 / 250-191-19 / #fabf13

3 32-48-83-0 / 186-141-63 / #ba8d3f

4 27-34-80-0 / 198-168-71 / #c6a847

5 10-20-0-0 / 231-213-232 / #e7d5e8

6 15-15-25-0 / 223-215-194 / #dfd7c2

7 75-45-70-5 / 75-118-92 / #4b765c

8 30-5-0-0 / 187-220-244 / #bbdcf4

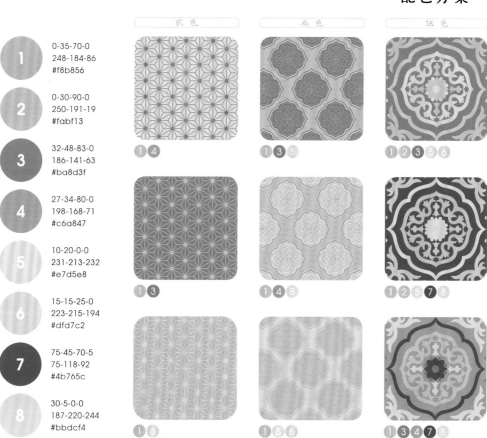

书画之友

雌黄是有味道的颜色——其有一种特殊的臭味，但这并未影响雌黄在文学艺术领域大显身手。古人的用纸多用黄檗（bò，一种落叶乔木，茎可制染料）浸染，纸张呈黄色，于是古人抄写、校对文书时常用雌黄涂改错字，后"雌黄"引申为篡改文字、随口乱说，故有成语"信口雌黄"。雌黄有一定的毒性（其伴生矿物雄黄毒性更强，加热氧化可变为剧毒的砒霜），因此也用来为书籍和字画防蛀。明代文学艺术繁荣发展，传世艺术品保存完好者众多，可以说有雌黄的一份功劳。因具有毒性，雌黄颜料逐渐被其他无毒颜料所取代，现今仅在国画领域还有少量应用。

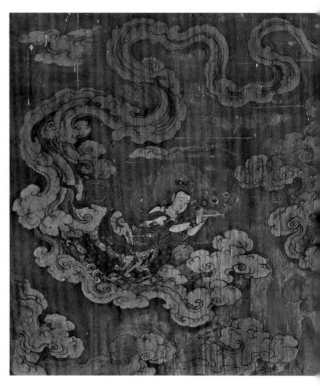

▲ 图 2-13 明 《佛众赴会图》（局部） 法海寺院壁

中国壁画艺术发展到明代，相较于唐宋时期的兴盛略则显没落，但寺庙壁画仍很流行，这得益于明代统治者重视并利用宗教来维护自身统治。明代尤其前期有许多知名画家参与过寺庙壁画的绘制工作，不过壁画绘制的主力军始终是民间画工。明代寺庙壁画的主题多为宗教人物故事，绘制时普遍采用鲜艳的颜色，朱砂、赭石和石绿的用量较大。雌黄作为局部刻画和点缀用色不可或缺，常有惊艳表现。

明代寺庙壁画存世精品，不得不提北京法海寺壁画。法海寺壁画由宫廷画师绘制，实属罕见，其总面积236.7平方米，表现了77位从事各种活动的人物。壁画规模宏大，保存完整，工艺繁复，造型生动，用色考究，艺术价值极高。

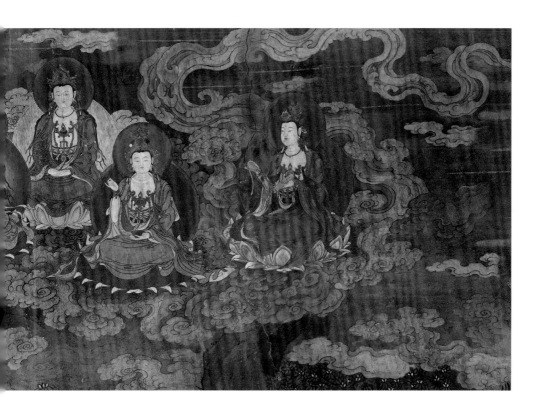

画法方面，法海寺壁画以单线平涂为主，所用线条主要为铁线描，辅以兰叶描和钉头鼠尾描，线条洒脱绵长，运笔奔放有度，令人物姿态各异、神采飞扬。用色方面，法海寺壁画沿用了重色的方法，大量使用石青、朱砂、雌黄、石绿等色，色彩浓丽华美，大方典雅。背景或为多色云彩，或为青绿山水，或以色彩敷填呈现，变化多样，真切自然。线条与装饰花纹多用描金、沥粉贴金和多层叠晕手法，强化了华贵富丽、金碧辉煌的视觉效果。

法海寺壁画中的人物高大（近似真人大小），大多三五成组，主次分明，各组之间互相呼应，在花卉、动物、祥云等景物的巧妙串联下组成了九幅气魄宏伟的巨幅壁画。图2-13展示了《佛众赴会图》的局部，画面绘有一飞天、四菩萨共五位人物。画面中色彩非常丰富，左起第一位菩萨和围绕众人的一部分祥云采用了明艳的雌黄，与其他几位人物白皙的肤色、色彩浓重或暗沉的服饰和另一部分橘红祥云构成了明暗、浅深、冷热的色彩对比。暗绿色调的背景容纳了众多个性强烈的色彩，令画面既具备极佳的装饰性，又契合寺庙庄严肃穆的氛围。

鹿鹤同春柿蒂纹

寓意坚固长久的柿蒂纹在明代使用十分广泛，于服饰领域尤为常见，比如蟒服、飞鱼服上多饰有柿蒂纹。明代柿蒂纹也常与其他纹样组合。图为鹿鹤（"六合"的谐音，指天地四方）同春柿蒂纹——鹿、鹤与凤、蝴蝶、柿蒂等纹样和谐排布，组成了一个有机整体，寓意天下皆春，万物欣欣向荣，永葆生机。底色雌黄彰显了旺盛的生命力，令纹样观感良好。

绘制参考：鹿鹤同春柿蒂纹锦

用橘红勾勒出四瓣柿蒂的轮廓，柿蒂内外饰以多彩动物纹样，纹样在底色雌黄的衬托下显得生机勃勃。

动物纹样中的凤与蝶两两对称排布，并均以褐、青、蓝三色绘制，与底色雌黄形成冷暖对比。

兔纹

兔是古人认定的瑞兽,娇小活泼,象征健康长寿、多子多福和浪漫爱情,早在青铜时代就被用作纹样。明代宫眷会在中秋节穿戴兔纹服饰,瓷器和藻井也大量使用兔纹装饰,有玉兔捣药、三兔纹等式样。图中的兔纹由多只毛色深浅不一、按一定规律排列的兔和花草组成,构图饱满而不拥挤。在底色雌黄的映衬下,画面色彩丰富,搭配得当,兔作为主角醒目而不突兀。

绘制参考:雌黄兔纹妆花纱裱片

口衔花枝的白兔机灵可爱,兔眼的红色和兔耳的粉色相当写实,与底色雌黄同为暖色,令画面亲和活泼,洋溢着勃勃生机。

● 0-35-70-0	248-184-86	● 0-35-70-0	248-184-86
● 12-10-85-0	234-218-51	● 63-80-100-51	74-41-17
○ 0-0-0-0	255-255-255	● 8-76-90-0	223-93-36
● 7-71-91-0	226-105-33	● 34-99-100-1	177-33-35
● 49-21-4-0	138-178-217	● 18-88-100-0	205-63-26
● 100-93-53-24	16-42-78	● 76-62-100-37	61-71-34
● 40-66-100-2	168-103-34	● 38-53-89-0	174-129-53
		○ 0-0-0-0	255-255-255
		● 11-48-24-0	224-155-162

景泰蓝

景泰蓝是中国特有的一类铜胎掐丝珐琅（fà láng）器所用的蓝色釉色。珐琅是类似玻璃的装饰涂料，与不同氧化金属混合可得不同颜色的珐琅釉料。作为釉色的景泰蓝有天蓝、宝蓝、翠蓝、普蓝、铬蓝等，以天蓝和宝蓝最为常见，本书选取宝蓝来进行介绍。这种如蓝宝石般的颜色端庄清丽、晶莹悦目，为明代皇家所偏爱。

景泰蓝更为人所熟知的是用于指代一种工艺品——以金属（主要是铜，也有金或银）作胎，将浪细的金属扁丝掐成花纹后焊于器表，再将各色珐琅釉料填进丝间，经焙烧、打磨、镀金而成的精致奢华的器物，由元代晚期的工匠在掌握了铜胎掐丝珐琅器（于13世纪末由阿拉伯国家传入中国）相关工艺后创制。因多用蓝色釉且据传以明景泰时期的制品最为精美，故被后世称为景泰蓝。值得一提的是，其属于珐琅器而非瓷器。作为器物上的珐琅釉色，景泰蓝色彩纯净鲜亮且泛有特殊光泽，兼具瓷的细腻、玉的温润和玻璃的光泽，凝重而不呆滞、高贵而不冷淡、亮丽而不轻浮，如蓝宝石一般。

90-60-10-0　0-95-163　#005fa3

出自明代珐琅器

相关色

靛青

85-62-33-0
47-95-134
#2f5f86

靛青也叫『蓝靛』，是用蓼蓝叶泡水调和与石灰沉淀所得的蓝色染料，呈深蓝。传统意义上靛青是严肃的象征，给人宁静深沉之感。

宝石蓝

79-47-9-0
51-118-178
#3376b2

宝石蓝色感晶莹剔透，偏紫色。宝石蓝在明代宣德年间与祭红、甜白并列为颜色釉的上品。

藏青

90-77-39-3
43-72-114
#2b4872

藏青是染料色，呈深蓝，色感稳重。德昂族妇女多穿藏青的对襟短上衣和长裙，哈尼族一般用自己染织的藏青土布制衣。

配色方案

1	90-60-10-0 0-95-163 #005fa3	
2	85-62-33-0 47-95-134 #2f5f86	
3	79-47-9-0 51-118-178 #3376b2	
4	90-77-39-3 43-72-114 #2b4872	
5	20-0-5-0 212-236-243 #d4ecf3	
6	0-15-0-0 251-230-239 #fbe6ef	
7	30-15-55-0 192-199-133 #c0c785	
8	60-55-0-0 119-116-181 #7774b5	

贰色

❶ 5

❶ 6

❶ 7

叁色

❶❸ 5

❶❹ 8

❶ 5 6

伍色

❶❸ 5 6 ❼

❶ 5 6 ❼ 8

❶❷ 5 ❼ 8

绚丽华贵

景泰款耳熏炉

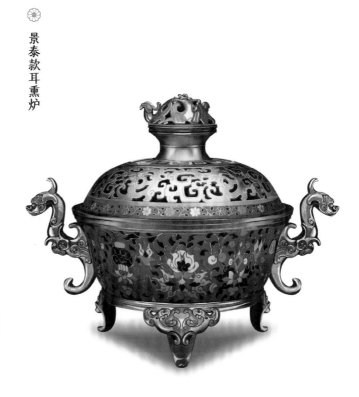

▲ 图2-14 明 景泰款掐丝珐琅缠枝莲纹螭耳熏炉 北京故宫博物院藏

景泰蓝釉色浓丽明净，颇显豪华尊贵，与明代皇家钟爱的黄色和金色极为相配，是当时宫廷中不可或缺的色彩之一。景泰蓝器物造型恢宏、纹饰华美，因多以景泰蓝釉色配以红、绿、白、紫等釉色，器物显得绚烂夺目、流光溢彩，十分符合明代皇家的审美意趣。明代时景泰蓝器物仅供皇室和权贵使用，且多在朝廷监管下制造，其制作工艺烦琐考究，成本浪高，有"一件景泰蓝，十箱官窑器"之说。据传明皇帝朱祁钰曾亲自为景泰蓝设计图案和配色，还在紫禁城中设立了生产作坊。

作为皇家重要的陈设器、礼器、文房用具和赏赐用器，明代景泰蓝制品多沿袭古代瓷器和青铜器的传统器型，如鼎、瓶、熏炉（香炉）等。香炉配合香料，可驱虫、为衣物增香，还可用于除潮、取暖，在汉代一度非常流行。明代尚古风之风重起，明宣德炉成了香炉发展史上的高峰。随着掐丝珐琅工艺的发展，明中期至清代的工匠制作出了众多形制各异、工艺精湛、色彩绚丽的掐丝珐琅香炉。

图2-14所示的明景泰款掐丝珐琅缠枝莲纹螭（chī，传说中无角的龙）耳熏炉，盖顶铜镀金镂空，通体以景泰蓝珐琅釉为地，饰以红、绿、白等色组成的缠枝莲纹和杂宝纹，镀金匀实，掐丝整齐，磨光细润。熏炉上的景泰蓝珐琅釉呈冷色调，色泽清新晶莹并散发出宝石般的光泽，不仅与呈暖色调、鲜丽明艳的缠枝莲纹相得益彰，还仿佛正用宽阔的胸怀接纳置于其中的香料，并将与其一同为物主营造一隅芬芳馥郁的天地。

掐
丝
珐
琅
狮
形
香
薰

掐丝珐琅香炉在明代有一类独树一帜的器形——动物形。动物形香炉在中国古已有之，但动物形的珐琅香炉（香薰）直到明晚期才出现，有鸭形、角（lù）端（传说中专为英明帝王传书护驾、状似麒麟的神兽）形、狮形等。狮形器物被古人认为可以辟邪，又因外观威猛，常被物主用来显示自己的尊贵和威严。狮形器物可大可小，多成对出现，摆放时左雄右雌，脚下踩球者为雄狮，象征权力无边，脚下踩幼狮者为雌狮，象征子孙绵延。

图2-15所示的明掐丝珐琅狮形香薰的造型正是一只狮子——蹲坐昂首，张口翘尾，右前爪抬起，似在戏球，顽皮可爱。此香薰造型灵动，掐丝匀称，设计巧妙——狮腹中空，扭动打开狮头后可放入香料。其以景泰蓝珐琅釉为地，施以红、绿、白等色珐琅釉，搭配铜镀金，华丽斑斓，极具富贵气息。细观之，狮身布满花纹，犹如长满彩色涡状卷毛，用铜丝表现出的毛发走势丝毫不乱，各种颜色的珐琅釉搭配得也很和谐，这都离不开景泰蓝这一主色的烘托。

蕉叶纹

蕉叶纹是以芭蕉叶图样作两方连续展开形成的纹样，寓意吉祥美好、仕途光明，自宋代起用于瓷器装饰，常绘于器物颈部或近底部，明代盛行。纹样中，蕉叶一端宽、一端尖且左右对称，叶中或有简约的叶脉纹理，或有细致的填充纹样，多个叶片间构成疏密对比，华美而不庸俗。图中明亮的底色景泰蓝令色调相对浓重、深暗的蕉叶纹仿佛片片凸起，叶片上的金色脉络细腻而清晰，极富层次感。

绘制参考：景泰蓝掐丝珐琅缠枝莲纹梅瓶（纹样色彩有改动）

蕉叶纹中鲜亮的红、绿、黄、蓝等色在底色景泰蓝的映衬下，醒目而不互相冲突，搭配协调。

攀缠蔓生的西番莲用作缠枝莲纹很合适，底色景泰蓝与纹样中的雌黄、桃红等色构成冷暖对比。

兽面纹

兽面纹旧称饕餮（tāo tiè，传说中凶恶贪食的野兽）纹，古人认为其可驱凶纳福、招财迎祥，是青铜器的主要纹样之一，在明代其更多作为辅助纹样出现于器物的耳、足上。兽面纹中的兽可以是虎、牛、鹿等多种动物，其面部巨大而夸张，装饰性很强，炯炯有神的大眼睛是重要标志。图中素净的底色景泰蓝衬托得兽面纹愈加华丽。

绘制参考：掐丝珐琅兽面纹出戟冲耳凤足炉

由红、黄、绿、白、黑五色组成的兽面纹在底色景泰蓝的映衬下色彩分明，艳丽夺目。

7-55-20-0	229-142-160	35-100-100-2	174-30-36
6-20-89-0	243-205-28	7-36-79-0	236-177-66
36-97-94-2	173-39-41	83-56-100-28	45-83-42
60-44-98-2	122-129-48	86-53-14-0	12-107-165
83-56-100-26	46-84-43	100-93-58-37	10-34-64
84-49-64-6	38-108-98	7-14-39-0	240-221-168
100-88-29-0	9-57-120	7-69-90-0	227-109-35
0-0-0-0	255-255-255	0-0-0-0	255-255-255

青花蓝

青花蓝即青花瓷所用青料经高温烧制后呈现的蓝色，是闻名古今中外的釉色之一，色感平和宁静、稳健优雅。根据所用青料不同，青花蓝的深浅和鲜艳程度存在差异。其中，进口青料苏麻离青（又称苏勃泥青、苏泥勃青、苏泥麻青等，简称"苏料"）最为经典。

苏料是一种原产于波斯（今伊朗）的钴料，最晚于元代传入中国。苏料含铁量高而含锰量低，经高温烧制后会呈现出蓝宝石般幽蓝的色泽，有的呈色蓝中泛紫且较为浅淡，色性安定；因助熔剂含量较高，易向釉中晕散；色料聚集时，易在凝聚处形成接近黑色、铁锈般的斑痕，俗称锡光。元代晚期景德镇与明永乐、宣德时期的青花瓷大多采用苏料绘制纹样，浓丽明亮的青花蓝与错落有致的黑斑交相辉映，纹样宛如蓝色墨汁滴在宣纸上形成的墨晕，视觉效果美观独特。石子青、平等青、浙料、珠明料等国产青料的视觉效果逊于苏料，但各具特色。

91-77-25-0　38-72-131　#264883

出自明代青花瓷器

毛青即毛青布的颜色，是一种深蓝中泛红光的颜色。毛青布兴起于明代芜湖，曾经是贵重布料。

毛青

90-85-45-10
48-58-98
#303a62

钴蓝也叫天蓝色，由钴盐（钴是一种自然金属）制成，是一种带绿光的蓝色颜料，色泽鲜艳纯净，透着高贵之气。

钴蓝

77-38-24-0
52-132-167
#3484a7

佛头青是回青颜料里的上品，蓝中透紫，可作为染料和绘画颜料。《天工开物》提到过此颜色。

佛头青

81-69-12-0
67-85-152
#435598

1 91-77-25-0 / 38-72-131 / #264883

2 90-85-45-10 / 48-58-98 / #303a62

3 77-38-24-0 / 52-132-167 / #3484a7

4 81-69-12-0 / 67-85-152 / #435598

5 20-5-10-0 / 212-229-230 / #d4e5e6

6 50-0-15-0 / 130-205-219 / #82cddb

7 10-5-90-0 / 239-227-17 / #efe311

8 45-55-10-0 / 156-124-171 / #9c7cab

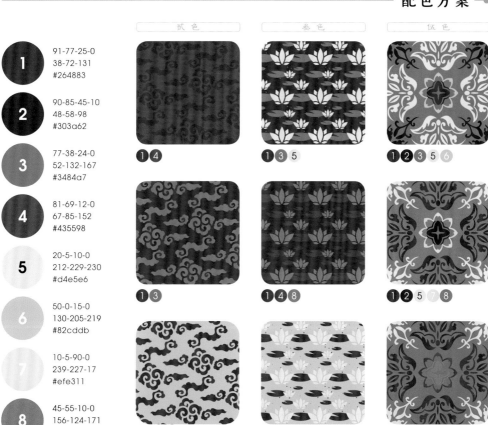

贰色	叁色	伍色
❶❹	❶❸❺	❶❷❸❺❻
❶❸	❶❹❽	❶❷❺❼❽
❶❻	❶❺❻	❶❸❹❼❽

中国之蓝

明永乐、宣德时期，青花瓷的发展达到了一个高峰。随着朝廷实施海禁，苏料存量渐少，明成化时期之后，含锰量高而含铁量低的国产青料成了主流。后者的蓝色相对浅淡，易晕散、易现黑斑的特征不再明显，且产地不同，呈色不尽相同，但明净素雅的青花蓝依然是最具中国特色的颜色之一。在1405—1433年间郑和七下西洋，除了带回优质苏料，也掀起了明代青花瓷外销的第一个高潮，此后青花瓷在欧洲长期受到追捧。德国地质学家维尔纳在其1814年出版的《维尔纳色彩命名法》中列出的第27号蓝色China Blue（中国蓝），就是指青花蓝。

青花三足炉

▲ 图2-16 明 永乐青花江崖海水纹双耳三足炉 北京故宫博物院藏

明永乐时期，国力强盛，景德镇窑大量烧造青花瓷的工艺水平也显著提升。不同于元青花瓷的繁复、雄健，这一时期青花瓷的艺术风格趋于浓艳、凝重、古雅。

以图2-16所示的明永乐青花江崖海水纹双耳三足炉为例，此器呈鼎形，高大宏伟，据推测应为当时摆放于皇宫某座大殿前用于祭祀活动的器物。三足浑圆，双耳呈S形，颈部饰以球状鼓钉，以上部位均为中空，以防止器物上部因过重而在烧制过程中坍塌、变形。内施白釉，外壁绘满翻涌的海浪和起伏的山峦组成的江崖海水纹（兴起于明代，象征福山寿海、江山永固），行笔粗细兼备，立体感强。采用苏料，发色蓝艳，似蓝宝石熠熠闪光，亮丽晶莹，并带有一些紫色；晕散明显，黑斑散布，愈发衬托得画面中山高浪急，气势雄浑。

青花天球瓶

▲ 图2-17 明 宣德款青花缠枝莲纹天球瓶 北京故宫博物院藏

到了明宣德时期，青花瓷的烧造数量再创新高，并作为对外国入贡者的答礼或商品大量运往海外，成了东西方文化交流的有力推手。青花瓷的品质也更上一层楼，从选料、绘画、题款到烧造无一不精，故有"青花首推宣德"之说。清代张九钺在关于景德镇窑瓷器业的札记《南窑笔记》中记载："青窑虽出于永乐，而宣德为盛，故青花有三种，龙凤、人物、诗句，俱成。宣窑一种极其精雅古朴"。这一时期的青花瓷，艺术风格更加秀丽、典雅，即便器型很大，纹样仍细腻洒脱，显示了极高的工艺水平。

图2-17所示的明宣德款青花缠枝莲纹天球瓶，器型端庄别致，细颈小口，腹大而扁，约呈圆球形，这一器型在明宣德时期较为流行。该器通体饰以青花，颈部绘缠枝莲纹和如意头纹，其内绘花蕾，腹部绘牡丹等缠枝花卉纹，行笔严谨细密，精致优美的纹样令整器并无粗重笨拙之感。青花发色更为浅淡明澈，少有晕散和黑斑，令朵朵亮丽的青花在莹润的白瓷上优雅绽放，风姿动人。

鱼藻纹

鱼谐音"余"，寓意富贵有余、连年有余，是古人喜爱的纹样。鱼与藻类、莲叶等搭配而成的鱼藻纹，活泼灵动，装饰感强，随鱼种类不同，寓意也不同，其常用于瓷器。明代鱼藻纹多绘鲤鱼，象征"鲤鱼跃龙门"；明宣德时期首创绘鲭、鲌、鲤、鳜，以取谐音"清白廉洁"之意。图中两尾肥美的鲤鱼正于水藻间畅游嬉戏，青花蓝与白底的色彩搭配令画面清爽宜人。

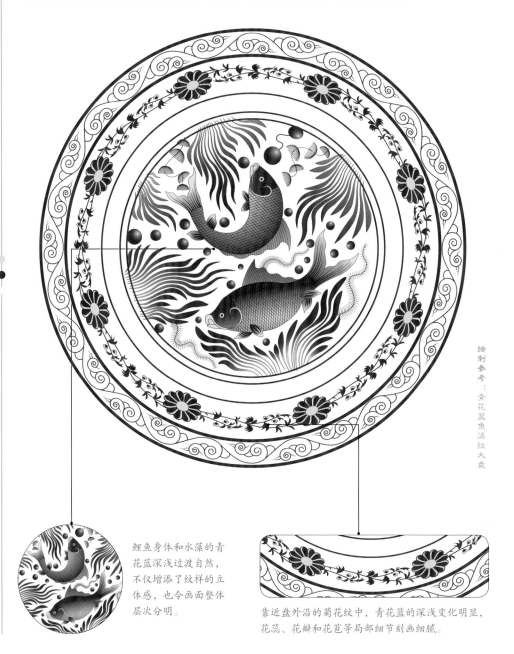

绘制参考：青花蓝鱼藻纹大盘

鲤鱼身体和水藻的青花蓝深浅过渡自然，不仅增添了纹样的立体感，也令画面整体层次分明。

靠近盘外沿的菊花纹中，青花蓝的深浅变化明显，花蕊、花瓣和花苞等局部细节刻画细腻。

鹦鹉纹

活泼伶俐的鹦鹉被用作纹样绘于瓷器上，为唐代越窑首创。此后鹦鹉纹常与缠枝花草类纹样搭配，寓意欢乐吉祥。明代鹦鹉纹多用于装饰青花或五彩瓷，鹦鹉的形象愈加鲜明可爱。圆形瓷器上的鹦鹉纹大多为两只围绕圆心嬉戏的鹦鹉，构图活泼饱满。图中两只鹦鹉栖于菊花、莲花、牡丹、栀子花等围绕着的石榴树上，深浅变化的青花蓝与白底搭配，令画面整体明朗欢快。

绘制参考：青花蓝鹦鹉纹盘

两只鹦鹉相望，仿佛在对歌。渐变的青花蓝令二鸟的羽毛纹理清晰，栩栩如生。

31-5-4-0	185-219-238	31-5-4-0	185-219-238
91-77-25-0	38-72-131	91-77-25-0	38-72-131
0-0-0-0	255-255-255	0-0-0-0	255-255-255

孔雀绿

孔雀绿是一种蓝中泛绿的颜色，葱翠明亮，晶莹剔透，如同孔雀尾羽的毛色一般，故名。因色彩宽丽而不突兀，顿具静谧温润之美，孔雀绿常用于古代丝织品和瓷器中。这种釉色就是孔雀绿釉（一种以铜为着色剂烧制而成的中低温釉色，又称法翠、翡翠釉、吉翠釉）。

在古人看来，绿色是介于蓝色和黄色之间的一种间色。因此蓝绿二色较为接近，孔雀绿早期的别称就是孔雀蓝。自然界中植物的生命轮回正是由绿而枯、由枯而绿，因此古人更多地将绿色作为对大地回春、焕发新生的象征色。孔雀绿虽然美好而独特，但它从未在古人的色谱中占据主导地位，更多起衬托的作用。相应地，孔雀绿在古代瓷器中也不是普遍和重要的釉色。随着审美需求的多元化，孔雀绿在明代得到了人们的重视。在明代，孔雀绿釉的烧制工艺获得了极大发展。

71-16-24-0　55-164-187　#37a4bb

出自明代孔雀绿釉瓷器

相关色

天水碧

65-20-30-0
90-164-174
#5aa4ae

南唐时期，宫中染碧色衣料，晾晒在室外忘记收而被露水打湿，一夜过后颜色反而更鲜亮了。李煜看后十分喜爱，于是宫中相继收集露水染碧。因是以露水染出的碧色，故名天水碧。

挼蓝

46-17-6-0
146-187-219
#92bbdb

挼蓝是浸揉蓝草得到的染料，在唐代是深受女子喜爱的服饰色。周邦彦在《蝶恋花·商调柳》中以「浅浅挼蓝轻蜡透。过尽冰霜，便与春争秀」来描述挼蓝的轻透。

蔚蓝

46-9-16-0
146-197-211
#92c5d3

蔚蓝是用来形容类似晴朗天空的蓝色。韩子苍曰：「水色天光共蔚蓝」，形容蔚蓝是水与天的颜色。

配色方案

1	71-16-24-0　55-164-187　#37a4bb
2	46-9-16-0　146-197-211　#92c5d3
3	46-17-6-0　146-187-219　#92bbdb
4	65-20-30-0　90-164-174　#5aa4ae
5	20-0-10-0　212-236-234　#d4ecea
6	0-10-10-0　253-237-228　#fdede4
7	80-15-60-0　0-155-125　#009b7d
8	45-55-10-0　156-124-171　#9c7cab

贰色　　叁色　　伍色

清透润泽

孔雀绿釉釉面光洁，色泽匀净，温润如水，但烧制并不容易。孔雀绿釉始于宋，早期在生坯上直接施釉，入窑低温一次烧成，令绿釉呈色较为深暗（孔雀蓝的别称由此而来），且制品粗糙，釉层容易剥落，难以长久保存。到了明永乐时期，国力强盛，人民生活相对富足，各种单色釉的烧制工艺开始迅猛发展。明成化时期，景德镇窑开始在瓷器上烧制单一的孔雀绿釉。明宣德时期，景德镇窑烧制出了青翠明丽与淡雅悦目兼具的绿釉。孔雀绿釉自那时起名副其实。当时孔雀绿釉还有一个重要用途，就是与青花搭档，用于烧制孔雀绿地青花瓷。

孔雀绿高足碗

▲ 图 2-18 明 宣德孔雀绿釉高足碗 私人收藏

单一色孔雀绿釉在古代瓷器中独具魅力。图2-18所示的明宣德孔雀绿釉高足碗，浑圆、碗口外撇的碗体与纤细但稳定的高足令器型典雅独特，釉面晶莹润泽，通体蓝绿——与当时人们平时所见的蓝色和绿色都不一样，似空阔晴朗的天，又似沉静无波的湖，令人迷醉。

之后景德镇窑不断改进工艺，在明正德时期烧制出了孔雀绿釉瓷器。相比于之前的同类品，瓷器釉色更加鲜明清透，釉与胎的黏合也更加紧密，釉层不再会轻易剥落。除单色釉外，釉下也常刻有暗花纹样，常见器型有碗、罐、盘等。后世也倾心于孔雀绿釉，明代后期景德镇窑一直致力于烧制此类瓷器，但由于烧制难度大，孔雀绿釉的产量较少，传世的完整器很少，因此甚为珍贵。

孔
雀
绿
釉
碗

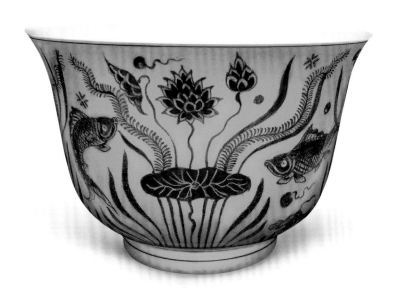

▲ 图 2-19 明 宣德孔雀绿釉青花鱼藻纹碗 私人收藏

孔雀绿釉因釉质十分光滑，常被用来敷盖于青花表面，令青花变深，从而营造出别样的装饰风格。这种称作孔雀绿地青花的瓷器由元代工匠创制，在明宣德时期发展到了顶峰。这类瓷器在明代瓷器中十分耀眼，其制作过程是：首先用青花在泥胎上绘制出纹样，然后在纹样上点涂透明釉，送入窑中高温焙烧；之后罩上一层孔雀绿釉，再次送入窑中中温焙烧，即可制成。

图2-19所示的明宣德孔雀绿釉青花鱼藻纹碗是此类瓷器中的佳作。此碗造型雅致，设色灵动，孔雀绿釉似一汪碧水，肥美鱼儿和水藻浸润其间，整个画面生机盎然、妙趣横生，兼具写实与写意之美。此碗也体现了明宣德时期孔雀绿地青花工艺的一大特点——孔雀绿釉下的青花发色是钴料的正常发色（靛蓝）。到了明成化时期，青花发色变成了黑色。这是因为当时这类瓷器在第一次入窑高温焙烧之前，缺少用透明釉覆盖青花纹样这关键一步，导致第一次烧制完成后青花纹样变黑。明正德时期之后，孔雀绿地青花工艺就逐渐消失了。

八宝纹

八宝纹是以藏传佛教中的八件宝物为题材的纹样，始见于元代，流行于明清时期。明代的盘、扁壶类瓷器常采用八宝纹，其圆形、饱满的构图有效填充了器物的空白，象征吉祥美好。八宝分别为法轮、法螺、宝伞、白盖（又称胜利幢，形似古时一种军旗）、莲花、宝瓶、金鱼和盘长（肠）结，排列次序因时代而不同，常以折枝或缠枝莲纹为辅助纹样。图中的八宝纹以孔雀绿呈现，清新可人，纹样虽繁复却不显拥挤。

绘制参考：孔雀绿八宝纹扁壶瓶（纹样色彩有改动）

正中央的八角星纹传说由八瓣莲花演化而来，孔雀绿不仅更贴近自然界中植物的色彩，也给观者以清爽淡雅、宁静祥和之感。

盘长结是一种中国结，寓意无始无终、永恒不灭。孔雀绿令其回环缠绕的线条井然有序，给人观感舒适。

百寿纹

寿是中国传统观念里的五福之首，以其为主题的纹样众多。明代非常流行在瓷器上装饰以寿字，从草书或隶书的寿字，到以花枝、松竹组成的寿字，再到装饰效果强烈的百寿纹，均寄托了人们对福寿延年的美好祈盼。下图的百寿纹中，孔雀绿绘成了寿字（繁体）和缠枝莲纹，而同色的双层圆环令寿字突出，构图繁而不杂，颜色深浅变化自然。

绘制参考：明万历孔雀绿莲托百寿纹大罐（纹样色彩有改动）

寿字（繁体）在孔雀绿圆环的衬托下愈加艳丽。纹样不仅寓意福寿延年，还体现出富贵的气派。

◯ 0-0-0-0	255-255-255
● 71-16-24-0	55-164-187
● 85-50-20-10	16-104-152

豆绿

豆绿，是如青豆般翠绿可人的颜色，亦称豆青。虽以平凡朴实的"豆"命名，但其自古就被用于形容名花名器的颜色，比如四大名品牡丹之豆绿、宋代五大名窑之一汝窑四大釉色之豆绿，以及翡翠的多种绿色中较为常见的颜色豆绿——"十绿九豆"之说就源自这里。

豆绿色感清爽雅致、活泼轻快，染色难度较小、成本低廉，是古代服饰的常用色，尤为女子所喜爱。明代人以黄檗水染上底色，再用蓝靛水套染（在先前染制出的一种色彩上覆盖另一种色彩），以获得豆绿。《天工开物》中记载了当时的另一种套染方法："今用小叶苋（xiàn）蓝煎水盖者，名草豆绿，色甚鲜。"自然清新、鲜丽明亮的豆绿，令人很容易联想到花草、春天、青春等美好的事物——微风习习的春日，青草如茵的郊外，身着豆绿衣衫的少女们和腰是豆绿玉佩的少年们谈笑风生，四处游玩。

53-9-94-0　135-183-53　#87b735

出自明代仕女画

相关色 →

芽绿是如春天植物长出的嫩芽的颜色，绿色中微微带有黄色，给人一种春意萌发的感觉。

芽绿

30-5-90-0
195-210-46
#c3d22e

苍葭是像初生芦苇一样的绿色。葛长庚在《贺新郎·游西湖》里提到：「望弥漫、苍葭绿苇，翠芜青草。」其描述的即是这种颜色。

苍葭

39-19-47-0
170-186-147
#aaba93

嫩绿指比较浅、清淡的绿色，多见于诗词中，如清朝魏宪在《舟中早发》中提到：「嫩绿初归柳，新红浅著花。」

嫩绿

39-8-72-0
172-199-99
#acc763

配色方案 →

1	53-9-94-0 135-183-53 #87b735
2	30-5-90-0 195-210-46 #c3d22e
3	39-19-47-0 170-186-147 #aaba93
4	39-8-72-0 172-199-99 #acc763
5	15-4-45-0 226-230-162 #e2e6a2
6	5-0-10-0 246-250-237 #f6faed
7	85-60-100-20 46-84-47 #2e542f
8	60-55-100-5 122-111-44 #7a6f2c

贰色　　　叁色　　　伍色

❶❷

❶❸❺

❶❷❸❺ 6

❶❸

❶❺❽

❶❷❺❻❼❽

❶❺

❶❺ 6

❶❸❹❺ 6 ❽

青翠欲滴

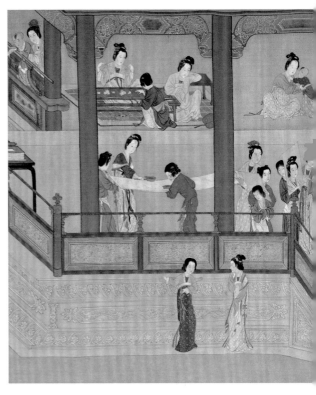

▲ 图 2-20 明 仇英 《汉宫春晓图》（局部） 台北故宫博物院藏

明代前期，服饰的等级制度森严，在民间女子可穿戴的紫、绿、桃红等颜色之中，豆绿颇受青睐。明代中后期，民间"服妖（意为服饰怪异）"之风日盛，人们穿着不再严格遵守等级制度，至明末时服饰愈发追求新奇、奢华，但豆绿依然是服饰的流行色之一。《红楼梦》中王熙凤有一条豆绿宫绦，可见豆绿是明代常见的女子服色。

豆绿在明代服饰中的流行在当时的绘画领域也有所体现，比如中国人物绘画史上的杰作之一、明代画家仇英的绢本重彩仕女画《汉宫春晓图》。在图2-20所展示的局部图中就有以豆绿为主色衣饰的人物，此外还有不止一件豆绿器物。

仇英创作此图时适当借鉴了前人画作中的场景，如唐代张萱《捣练图》中熨烫布料的一幕，并融入了当时社会崇尚的审美意趣。画中女子长颈垂肩、纤细柔美，此图在服饰描绘方面具有明显的明代风格——当时流行的褙子、比甲等都有出现，汉代服饰特征则几乎不存在。有学者考证，此图的画题可能为后人所取，原图表现的不一定是汉代宫廷。

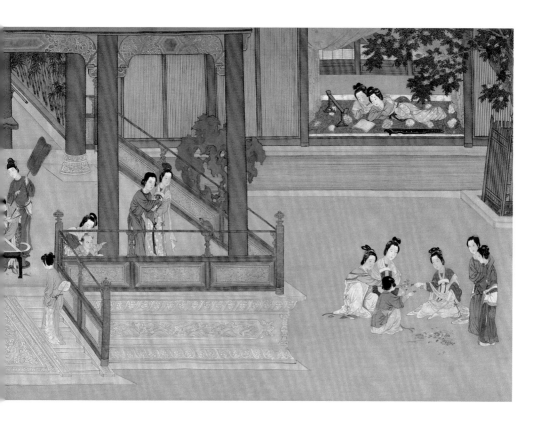

《汉宫春晓图》全图所用色彩纷繁，但搭配非常和谐，红色系颜色的大量使用与绢本色的衬托令画面整体鲜丽而温暖，传递出生机勃勃又其乐融融的氛围。与同时期画家一样，仇英擅长利用不同的颜色来区分人物的社会地位、精神状态和年龄。此局部图左侧廊中便有身着豆绿衣衫者，靠近廊柱的二人是未成年人，另一位手持画像的女子较其身后两位正逗弄婴孩的女子也明显更为年轻——豆绿是洋溢着青春光彩、活力四射的颜色。局部图正中有人正在斗棋，一位手持豆绿团扇观棋，一位坐在豆绿地席上刺绣。以豆绿为代表的绿色系颜色与红色系颜色交相辉映，大大增强了画面表现力。

此图创作于明嘉靖时期，其鲜活色彩和热切情绪在一定程度上反映了当时江南地区乃至全国的社会风貌——民间尚奢之风浓厚，人们追求新意，崇尚享乐，僭越礼制。百姓服饰中鲜艳的正色如大红等越来越常见，平民的妻子穿上了之前只有官宦之妻才能穿的命服。而作为间色的豆绿，色泽自然清新又平和含蓄，且色调趋于中性，与红、黄色等暖色系颜色和蓝色等冷色系颜色均可搭配，因此一直受到明人青睐。

团夔龙纹

夔（kuí）龙（传说中似龙而仅有一足的怪兽，代表正义、智勇、阳刚）纹是商周时期青铜器和玉器的主要纹样之一，形象多为张口、卷尾的长条形，以贴合器物的结构线。明代为便于装饰瓷器表面，因此象征至高权威与尊贵地位的夔龙纹多以圆形的形态出现，夔龙身体蜷曲盘绕，称作团夔龙纹。图中地纹（锁子纹）里的豆绿令主纹样——黑色的团夔龙纹于威严之外不乏活力。

绘制参考：蓝色地团夔龙纹锦

团夔龙纹装饰效果强烈；通体黑色，彰显其高贵身份。

由锁子甲上的纹路发展而来的锁子纹中，相邻的豆绿、蓝色、黑色人字形元素紧密交错排列，极具立体感。

缠枝莲纹

缠枝纹是瓷器常用纹样，元代之后盛行，明代也称"转枝纹"，在青花瓷上比比皆是。其以植物的藤蔓或枝干作为框架，向上下或左右延伸，形成两方连续或四方连续图案，循环往复，有生生不息之意，并可与不同花卉组成不同纹样。缠枝莲纹就是缠枝纹与莲花形成的组合纹，寓意富贵圣洁、绵延不断。图中底色豆绿令众多缠枝莲花似于莲叶上竞相盛放，画面生动明快。

绘制参考：缠枝莲纹锦

缠枝莲花花繁叶茂，线条流畅，设色为深浅不一的绿色且较底色豆绿明亮，显得灵动鲜活。

7-22-62-0	239-204-112		26-2-19-0	199-227-215
53-9-94-0	135-183-53		53-9-94-0	135-183-53
62-18-10-0	96-170-209		39-8-78-0	173-198-85
98-95-52-26	24-38-76		43-5-57-0	160-201-134
26-90-97-0	192-58-34			

柳绿

柳绿也是一种以实物命名的绿色，较豆绿略暗，稍偏黄色，正如春天里长成的柳叶的颜色，鲜嫩纯净，充满生机。柳绿颜料较易调制，陶宗仪《南村辍耕录》中记载的方法为"柳绿，用枝条绿入槐花合"。作为最能代表春天的颜色之一，柳绿在绘画、服饰、器物等领域都较为常见。

"碧玉妆成一树高，万条垂下绿丝绦"，唐代诗人贺知章在《咏柳》中这样形容柳树的外形。柳叶萌芽时呈嫩黄绿色，长成时其颜色中的黄色倾向减弱，呈柳绿，这一过程蕴含时间流逝的意味。这为文人墨客带来了无限灵感，如"春风荡兮柳绿，微雨洒兮桃红"（明代高攀龙《湖干四时歌·其二》）。柳绿常被诗人用来描绘春景，常与桃红一同出现，故有成语"桃红柳绿"。富含春意、轻盈浪漫、获取便捷的柳绿常被明代画家用于以春日或迎春为主题的画作，亦是当时服饰的流行色之一。

66-33-95-0　　103-142-58　　#678e3a

出自明代服饰

相关色

太师青

太师青得名于宋代太师蔡京所穿青色袍服。陆游在《老学庵笔记》里曾记载：「蔡太师作相时，衣青道衣，谓之「太师青」。」

59-42-54-0
122-136-119
#7a8877

苍翠

苍翠也作葱翠，带有浑厚、宁静而平和的感觉。此色在中国传统水墨画中经常用于树木、植物或远山的绘制，以表现画面的空间感。

67-31-49-0
94-147-135
#5e9387

鸭头绿

鸭头绿是像鸭头羽毛在阳光照射下呈现出来的颜色。古代诗人亦常用鸭头绿来形容水色，或是用作春水的代称。

78-53-69-10
67-103-87
#436757

配色方案

1	66-33-95-0 103-142-58 #678e3a
2	59-42-54-0 122-136-119 #7a8877
3	67-31-49-0 94-147-135 #5e9387
4	78-53-69-10 67-103-87 #436757
5	50-40-80-0 147-143-76 #938f4c
6	5-5-10-0 245-242-233 #f5f2e9
7	0-20-70-5 245-205-89 #f5cd59
8	45-0-25-5 144-203-196 #90cbc4

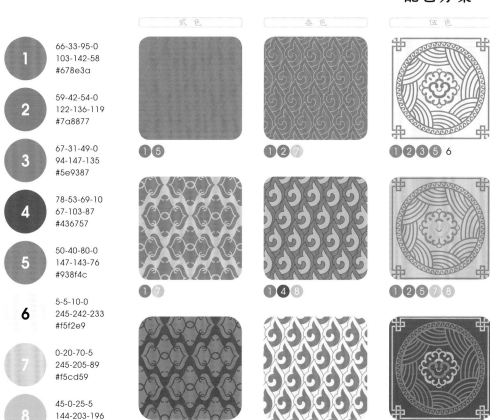

贰色　　叁色　　伍色

①⑤　①②⑦　①②③⑤ 6

①⑦　①④⑧　①②⑤⑦⑧

①④　①⑤ 6　①③④⑦⑧

宜人春色

春意盎然、生机勃发的柳绿，其色彩气质较豆绿更为内敛、随和。因此柳绿服饰不仅适合青年女子，也适合青年男子。明末秦淮八艳之一的顾横波在《自题桃花杨柳图》中写道"郎道花红如妾面，妾言柳绿似郎衣"——在向注爱情的女诗人心目中，同自己琴瑟和鸣的良人，身着的应是清新素雅、与花红最为相配的柳绿衣衫。当然，明代柳绿服饰常见的形制还是女子的袄裙。明代典型的女子服装款式马面裙，在当时的画作和传世的实物中均多见柳绿。

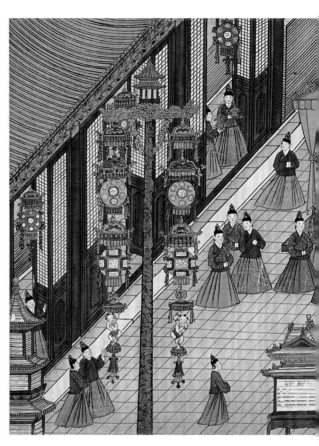

明代宫廷画

▲ 图 2-21 明 佚名 《宪宗元宵行乐图》（局部） 中国国家博物馆藏

袄裙是对古代汉族女子上身穿袄、下身穿裙的通称，在明代十分盛行。明代的袄分为短袄（简称袄，不过膝）和长袄（过膝），领型分为竖领、方领、直领、交领、圆领等，分别与对襟（纽扣在胸前正中）或大襟（纽扣偏在一侧）组合，衍生出了众多式样的上衣。明代的裙长度限制较为宽松，以方便活动为主，式样有马面裙（也称马面褶裙）、普通褶裙等。与有里的袄不同，裙通常为单层，裙内需穿裤和膝裤（扎在裤外膝下、垂及脚面的裤筒）。

马面裙在明代拥有很高的热度，上至一国皇后下至平民女子皆喜穿着。图2-21所示的明代宫廷画师绘制的绢本设色画《宪宗元宵行乐图》（局部）中，多位宫女的马面裙和宫灯上的装饰性织物都呈柳绿，可见柳绿是当时宫廷中的常用色。

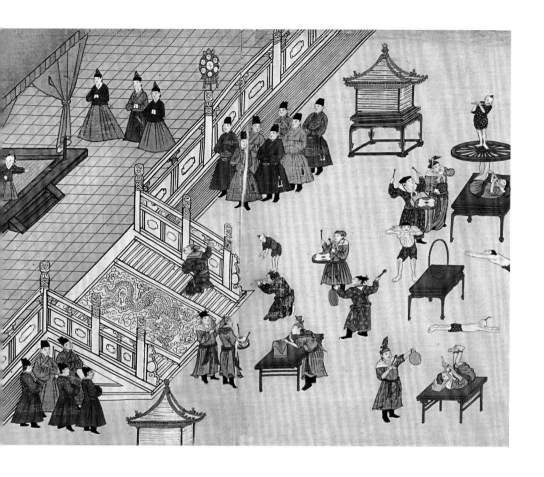

明代的马面裙所用布幅为七幅左右，裙摆宽大，裙子前后一块不加打褶（形成的光面俗称马面），其余处皆打褶，褶大而疏。当物主是贵族女子时，马面裙不仅会采用高级面料剪裁制作，还通常会织或绣上纹样华美的裙襕——膝襕或底（裙子底部）襕，其纹样或寓意吉祥，或彰显尊贵。当时宫女所着袄裙的面料、装饰和颜色有明确规定，此图显示她们的裙上毫无装饰，均一色到底。少数人的袄上有纹饰，应是宫女中等级较高者。

色彩方面，宫女们短袄的红、蓝等色相对浓重艳丽，裙子的蓝、绿色则偏向浅淡素净，色彩深浅搭配得当。与庄重但有些沉闷的蓝相比，稳健而不失活力的柳绿也许更得年轻宫女青睐，其也与短袄的红一同构成了画面中的亮色。图中正值冬末，皇帝、侍从和杂耍艺人衣着均十分厚实甚至略显笨重，大部分侍卫和宫女藏手于袖以抵御寒冷。这虽然写实，却难免与节日欢庆主题有些相悖，这时柳绿的作用就突显了出来——分散各处的片片柳绿好似春的使者，不仅带来了阵阵温暖之意，还为画面注入了轻盈活跃之感；再配以热情明朗的红、黄等暖色系颜色，画面整体呈现出一派繁华喜庆、欢快热闹的景象，契合主题。

鸟衔花枝纹

花鸟是纹样的常见题材，二者形成的组合纹有多种式样，鸟衔花枝纹是其中一种，常见于织物上。依花鸟种类不同，这类纹样有喜庆、增寿等不同寓意。下图为鸳鹊纹和折枝梅花纹组成的鸟衔花枝纹，展翅飞翔的鸳鹊口衔梅花枝，寓意吉祥幸福、高洁坚韧，明代供贵族穿用的织锦常采用这种纹样。柳绿的枝叶有规律地布满画面，营造出生意盎然、繁茂热烈的氛围。

绘制参考：鸟衔花枝纹织锦

鸳鹊通体白色，自在穿行于红花绿叶之间。用简练的柳绿线条勾勒出其羽毛长势。

花朵的红与枝叶的柳绿构成经典的撞色搭配，给人以强烈的视觉冲击。

梅花纹

梅花纹是古人青睐的纹样，因梅花能于老干发新枝，又能凌寒开花，是不老不衰和品格高洁的象征；又因梅花有五片花瓣，民间用其代表五福——福、禄、寿、喜、财。明代梅花纹在服饰、瓷器、家具等领域多有运用，且式样日益多元化，除了与喜鹊组成喜上眉（梅）梢纹、与冰裂纹组成冰梅纹等，还常与其他植物纹形成组合纹，比如松竹梅纹。图中的梅花纹以弯曲的柳绿藤蔓为辅助纹样，画面显得生机勃勃。

绘制参考：龙冬梅花纹织锦（纹样色彩有改动）

粉色的梅花纹被柳绿的藤蔓围绕，显得愈加明艳。花蕊以金色呈现，线条细腻，形式感强，美不胜收。

12-1-1-0	230-243-251	9-46-36-0	228-160-145
19-23-83-0	216-192-62	4-23-35-0	244-208-169
66-33-95-0	103-142-58	66-33-95-0	103-142-58
29-91-92-0	187-56-42	38-9-4-0	167-206-233
73-66-83-38	67-66-47		

官绿

官绿亦称枝条绿（陶宗仪在《南村辍耕录》中提到"官绿，即枝条绿是"），指正绿、纯绿。官绿色感温和宁静，色泽浓厚鲜亮。明代李时珍中医典籍《本草纲目》中写明"（绿豆）粒粗而色鲜者为官绿"。官绿色彩气质沉静又不乏存在感，因此古人常以其作服饰颜色，男女皆可穿着。

官绿自古存在于自然界的山水花草之中，天然传递出旺盛的生命力，用作特定色彩的名称则始于南宋时期。元代画家黄公望在《方方壶画》中写道"一江春水浮官绿"，明末清初学者屈大均在《荔枝香近·入手离离如火》中形容荔枝外观"遍体鲜红，斜挂一条官绿"。官绿作为服饰颜色在明代使用广泛，这得益于染色工艺的成熟。《天工开物》中记载"大红（gōng，通'功'，'大功'是一种丧服，此处指其面料）官绿色，槐花煎水（可得黄色的天然染料）染、蓝淀（通'靛'）盖，浅深皆用明矾"，可见当时服饰面料的官绿是由黄、蓝两色套染而得的。

84-47-93-10　40-107-61　#286b3d

出自明代官服

葱倩常用于形容草木青翠茂盛。葱倩亦是柴窑瓷器色之一，清代《两般秋雨庵随笔》也记载了柴窑碎片的葱倩颜色。

葱倩

71-53-82-13
87-103-68
#576744

松柏绿因像松柏叶的深绿颜色而得名。其在古代常用作服饰色，给人稳重而雅致的感觉。

松柏绿

78-57-78-20
64-90-68
#405a44

翠涛常用于描述波涛、湖水的颜色，也指唐代魏征酿造的酒的颜色。

翠涛

54-33-45-0
133-153-140
#85998c

		贰色	叁色	伍色

1 84-47-93-10 / 40-107-61 / #286b3d

2 71-53-82-13 / 87-103-68 / #576744

3 78-57-78-20 / 64-90-68 / #405a44

4 54-33-45-0 / 133-153-140 / #85998c

5 50-10-30-0 / 136-191-184 / #88bfb8

6 5-10-30-0 / 245-231-190 / #f5e7be

7 25-85-75-10 / 182-65-57 / #b64139

8 65-10-60-0 / 91-174-127 / #5bae7f

端庄明丽

作为服饰颜色的官绿，在明代官、民通用。清代吴敬梓所作的以明代为背景的长篇小说《儒林外史》中，书生范进的妻子"穿着天青缎套，官绿的缎裙"。明代染坊染出的官绿纯正匀净、浓郁鲜艳，具有官家气派。明初时官绿就被朝廷选作了官服颜色之一。这里的官服指公服（朝会、升官、见驾时穿着）和常服（日常办公、外出等场合穿着）。朝廷规定的公服颜色为：一至四品（明代官员分九品十八级，每品含正、从两级）官着绯（红色），五至七品官着青（蓝色），八、九品官和未入流杂职官员着绿。常服颜色则需在此基础上根据官员在任年限来定制。

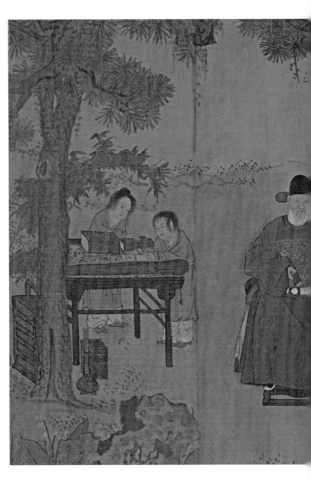

▲ 图 2-22 明 佚名 《十同年图卷》（局部） 北京故宫博物院藏

以图2-22所示的《十同年图卷》（局部）为例。该图为明弘治十六年十位朝廷重臣于一次聚会后请画师绘制的绢本设色群像画，全图中高官们身着常服，正襟危坐，人物服饰刻画细腻，为后世研究明代官服制度提供了重要资料。此局部图中，礼部尚书兼文渊阁大学士李东阳着蓝，兵部尚书（正二品）刘大夏着绯，户部右侍郎（正三品）陈清着绿。李东阳和陈清的常服不是绯色，应是因他们任四品及以上官职未满十五年。明承宋制，官员在某品级的职位上任满十五年方可穿着该品级对应颜色的常服，不得提前改转服色。

陈清这件官绿常服设色匀实浓丽，大面积纯正的绿色衬托得人物端庄持重、气定神闲，与其身旁刘大夏官服的绯色和背景的黄褐搭配也很和谐。

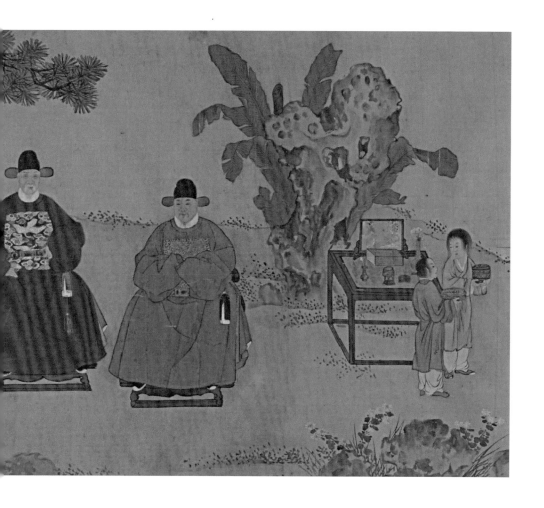

同为绿色系颜色，相较于图中童子衣衫的豆绿、蕉叶的柳绿和松枝的灰绿，陈清所穿常服的官绿色感更为中正平和、沉着稳健。这种从容正派的色彩气质令官绿也被用作赐服颜色。

图中三人常服胸前的方形徽识在背后也有，其上绣有用以标示官员品级的纹样。此徽识称作"胸背"，后演变为"补子"。二者区别在于生产工艺：前者先织后缝，纹样织于常服上；后者先缝后补，把绣有纹样的方形绣片补缀到缝制好的常服上。不同类型和品级的官员对应的纹样不同，文官绣仙鹤、锦鸡等飞禽，武官绣狮、虎等走兽，负责监察百官的风宪官绣獬豸（xiè zhì，传说中能辨是非、识忠奸的独角神兽），公、侯、伯、驸马则绣麒麟和白泽。明代的补服制度于明代中后期定型，并被清代承袭。胸背或补子上的纹样通常五彩斑斓，在单色的官服上甚是醒目。图中陈清常服的官绿就很好地衬托了其胸背上的纹样。

灯笼纹

灯笼纹是以灯笼为主体的纹样，因点灯谐音"添丁"，寓意家庭添丁，也象征生活红火、事业兴旺。其中灯笼上多带有福、禄、寿等吉祥文字，上方的灯盖和灯提通常装饰华丽，两侧的坠饰多为谷穗状流苏、璎珞串联着如意、方胜、铜钱等吉祥器物。明代灯笼纹广泛应用于织物、瓷器、耳饰等领域。图中的灯笼纹在底色官绿上显得纹彩分明，色彩纷繁却毫不杂乱。

绘制参考：灯笼纹锦

灯笼纹中的元素呈轴对称排布，视觉感受良好。单体元素多用绿色系颜色，与底色官绿相呼应。

灯笼上的寿字（繁体）以及璎珞穿着的各种坠饰元素均含绿色系颜色，与底色官绿搭配和谐。

璎珞纹

璎珞是用丝线将珠石编穿成多层次的装饰物品，在纹样中可取代线条，串联起花卉、杂宝等主体图案，构图灵活而不散乱。明代璎珞纹多被单独使用，并于明代中期发展出不含宗教意义，单纯象征华贵、富饶的纹样，常见于瓷器颈、肩部和服饰之上。图中彩色璎珞纹在底色官绿的衬托下层次清晰，富有立体感。

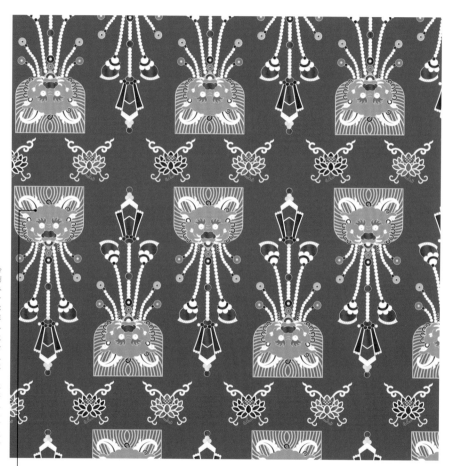

绘制参考：璎珞纹妆花缎（纹样色彩有改动）

缀于头生两角的黄色兽面纹下的璎珞纹色彩斑斓，其白色珠石在底色官绿上显得颗粒分明，具有立体感。

● 31-81-49-0	184-78-97	● 16-78-98-0	210-87-24
● 9-22-60-0	236-203-117	● 14-90-94-0	211-57-32
● 84-39-52-0	6-125-125	● 8-20-53-0	238-208-134
● 42-17-60-0	164-185-122	● 33-41-80-0	185-152-71
● 31-7-12-0	186-215-222	● 55-0-0-0	107-200-242
● 75-20-55-0	50-154-131	● 100-84-13-0	0-60-138
● 90-51-93-16	0-96-59	● 84-47-93-10	40-107-61
● 84-47-93-10	40-107-61	○ 0-0-0-0	255-255-255

紫檀即紫檀的颜色。紫檀是一种珍稀树木，木材色泽独特，质地坚实，防虫耐腐，但生长缓慢，成材极难。色彩气质沉静肃穆、端庄华贵的紫檀一向受权贵青睐。晚唐诗人曹松有诗云："才子紫檀衣，明君宠顾时。"

紫檀色感静谧醇厚且带有一些暖色倾向，用于服饰可彰显物主的高贵清雅。北宋李诫在其建筑学著作《营造法式》中记载了紫檀的调制方法："其紫檀用深墨合土朱（一种红色颜料），令紫色。"紫檀木的质感和色泽极佳，令其用于大小器物和建筑材料的制作都很适宜，但因其在中国产量很少，早期多被用来制作小件器物。在1405—1433年间的郑和下西洋远航活动中，东南亚的紫檀木作为压舱物被带回，大件的紫檀木制品如家具等才开始在中国普及。加之当时社会深受宋明理学影响，贵族和士人推崇自然美与实用性并重的器物观，这令两项兼优的紫檀木地位不断攀升。

62-81-81-43　84-46-40　#542e28

出自明代紫檀木家具

相关色 →

绾色，类似香芋的颜色。『绾』作为动词还有盘绕、系结的意思，如『绾青丝』。

绾色呈浅绛，

绾色

35-65-60-0
178-109-93
#b26d5d

檀色指檀木的颜色，呈浅绛，常饰于家具、乐器。唐宋时期流行檀色点唇，在宋代秦观的《南歌子·香墨弯弯画》中曾有『独倚玉阑无语点檀唇』的描述。

檀色

40-55-50-0
168-126-116
#a87e74

棕红呈红褐，指棕榈叶枯萎后的颜色。棕红常饰于明代家具，给人古朴、端庄的印象。

棕红

49-76-92-16
135-75-43
#874b2b

配色方案 →

1	62-81-81-43 84-46-40 #542e28
2	35-65-60-0 178-109-93 #b26d5d
3	40-55-50-0 168-126-116 #a87e74
4	49-76-92-16 135-75-43 #874b2b
5	10-10-15-0 234-229-218 #eae5da
6	15-40-40-0 219-168-144 #dba890
7	75-50-30-0 75-116-149 #4b7495
8	75-75-50-15 82-71-94 #52475e

沉穆雍容

紫檀色泽静美、气韵古雅。紫檀木制品无论大小，色感均宽厚安稳，仿佛能包容天地万物。紫檀木制品还有几大优点：无论冷热干湿，不易变形；纹理细密，美观大方；表面上用蜡打磨后不需漆油即丝滑如缎、温润如玉，易形成包浆（器物经长期使用后其表面自然形成的、酷似角质的润泽外层），因此历时愈久，色泽愈亮。加上紫檀木本身名贵难求，明代从宫廷到民间，对紫檀木制品的喜爱近乎狂热。明代中后期，社会中奢靡攀比之风日盛，紫檀木陈设和家具是许多富商豪绅和文人雅士家中的必备之物。

▲ 图2-23 明 周制紫檀百宝嵌苏武牧羊图双层盖盒 私人收藏

紫檀木色调深重，木质坚硬，本身不适于雕刻过多花纹，但适合与其他材质（如玉石）和工艺（如掐丝珐琅）等结合使用，以制作奢华的器物。图2-23所示的明代周制紫檀百宝嵌苏武牧羊图双层盖盒，是此类器物中的珍品。盖盒是明代流行的一种器皿，可用于盛放水果、香料、首饰、化妆用品等，也可用作文房用具。

盒体上以金银、珊瑚、孔雀石、螺钿（用螺壳或贝壳磨制而成的薄片）等珍稀嵌料层叠镶嵌，纹样生动繁复、色泽缤纷华丽、珠光宝气，清代钱泳在《履园丛话》中赞誉其"五色陆离，难以形容"。这种称作百宝嵌的工艺是明嘉靖时期的雕刻名家周柱首创的，其作品被冠以"周制"之名。盖盒通体由紫檀制成，颜色厚重深邃，衬托得五彩玉石灵动明亮，仿佛正于暗夜之中熠熠生辉，强烈的明暗对比令层叠的嵌料显得凹凸有致，极富立体感。

四
出
头
官
帽
椅

▲ 图 2-24 明 紫檀明式席面四出头官帽椅 私人收藏

厚重的色调、莹润的光泽和饱满的质感，令紫檀木制品即便毫无花纹等装饰，也一样能震慑全场。家具领域是紫檀发挥特长的一大舞台。明代皇宫中设有专门负责皇家家具制造的御用监，其主要工作之一就是主导制造宫廷所需的紫檀木家具。明代家具风格总体趋于简洁实用，大多不加雕饰，这正利于紫檀展示其魅力。

图2-24所示的紫檀明式席面四出头官帽椅是明式紫檀木家具的典型代表。四出头官帽椅是一种搭脑和扶手都探出头的椅子，因造型像古代官员的帽子，故名。这对官帽椅除座面采用藤屉外，均用紫檀木制成，几无雕饰。其做工看似简单，实则颇具匠心——造型流畅中蕴质朴，线条曲折中含端正，结构疏密得当，各构件间榫卯连接细节一丝不苟，兼顾了外观美感、结构强度和使用舒适度。色彩方面，光素无纹的处理令紫檀木的天然色泽尽显，与黄褐座面的色彩搭配也很和谐。

婴戏纹

以儿童游戏为题材的婴戏纹常见于瓷器和玉器，纹样中的婴孩通常较多，寓意多子多福。明代婴戏纹中表现的儿童游戏场景有戏莲（莲谐音"连"，寓意连生贵子）、蹴鞠、放风筝、捉迷藏、斗蛐蛐等，画面活泼生动，童趣盎然。图中婴戏纹表现的是在庭园中戏水的四名男童，画风工整，由杂宝纹、蕉叶纹和莲瓣纹组成的紫檀背景深沉幽邃，给人以渐渐远离之感，衬托得主纹样亮丽、突出。

绘制参考：红绿彩婴戏纹大罐

婴戏纹中男童衣饰为鲜艳的红、绿、黄色，其身旁的次要景物则多呈紫檀，构成明暗对比。

莲瓣纹的三种色彩中，紫檀与红色均为暖色调，与冷色调的绿色构成冷暖对比。

天马纹

健美有力的马在中国传统文化中象征奋进、勇敢、忠诚等美好品质，为古人所推崇。天马纹早在原始时期中国的马岩画中就已出现，在青铜器、金银器、玉器、瓷器、服饰、织物等领域历代有大量应用。其有两种常见造型，一为背生双翼的天马，一为与自然界中的马外观相同的无翼天马。

绘制参考：五彩天马纹盖罐

天马纹也称"海马纹"，飞马两肩火焰闪烁，腾跃于波涛之上，寓意吉祥。

25-75-80-0	195-92-58	62-81-81-43	84-46-40
22-27-56-0	208-185-124	55-15-55-0	126-177-134
76-42-51-0	68-126-124	30-90-80-0	185-58-55
62-81-81-43	84-46-40	20-20-60-0	214-198-119
0-0-0-0	255-255-255	45-95-95-10	149-43-40
		55-95-90-45	93-24-26

玄色

玄色是黑中略微泛红的颜色，玄字本身亦有幽远、深奥之意。玄色因这种色彩意象为历代统治者所钟爱，自古是皇帝最高等级的礼服——衮冕（上面有龙的服饰）的主色。

玄色可以说是代表宇宙的颜色。古人对天地、对宇宙满怀敬畏，故将玄色列入了五正色，历代统治者则一向将玄色视为最能体现"君权天授"的颜色之一。周天子祭天时身穿玄衣，汉代皇室尚玄色，唐代画家阎立本所绘《历代帝王图》中的十三位皇帝，有九位身着玄色衣衫。明代统治者姓朱，故尚红色，但他们出席登基大典和祭祀等重大活动或在重要节日时，依然身着以玄色为主的衮服。明初，朝廷明确规定了皇帝衮服的上衣须用玄色，以及皇帝在哪些场合须穿衮服。明代王公和部分高级官员在一些重大场合也须穿衮服（但不可用玄色），以示隆重。

相关色

鸦青是乌鸦羽毛的颜色，它黑而泛青紫光，该名称出自黄庭坚诗句『极知鹅白非新得，谩染鸦青袭旧书。』鸦青是明代贵族妇女可用的服饰色之一。

鸦青

78-67-62-22
67-76-80
#434c50

黝黑是皮肤暴露在太阳光下晒成的青黑颜色，在《尔雅》和《说文解字》中都有提及。黝黑与『白皙』相对，常用来形容人的肤色。

黝黑

67-65-61-14
99-88-87
#635857

相思灰是一种呈暖色调的深灰，常见于徽式建筑的门楼、马头墙的青瓦，传递出淡淡的哀愁和忧伤。

相思灰

67-61-65-13
99-94-84
#635e54

配色方案

| | | 贰色 | 叁色 | 伍色 |

1 — 80-90-85-75 / 26-3-7 / #1a0307

2 — 78-67-62-22 / 67-76-80 / #434c50

3 — 67-65-61-14 / 99-88-87 / #635857

4 — 67-61-65-13 / 99-94-84 / #635e54

5 — 15-40-65-0 / 220-166-97 / #dca661

6 — 75-40-55-0 / 71-129-120 / #478178

7 — 90-75-30-5 / 39-73-124 / #27497c

8 — 15-15-10-0 / 222-216-221 / #ded8dd

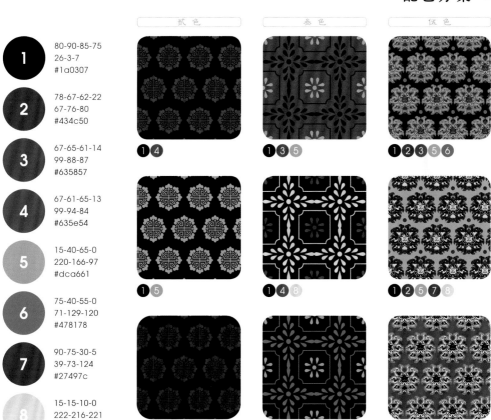

❶❹　❶❸❺　❶❷❸❺❻

❶❺　❶❹❽　❶❷❺❼❽

❶❼　❶❺❻　❶❸❹❼❽

权力象征

玄色染色工艺的源头已不可考，一说其是用红色颜料染色多遍而得到的，染色遍数越多，色调越重。古书《考工记》中记载，春秋时期齐国用红色颜料染丝帛，"五入为緅（zōu，黑中带红的颜色），七入为缁（zī，黑色）"。因此有学者推测，染第六遍时得到的就是玄色，但红色依稀可见。明代时负责染玄色等颜色的染坊称作"杂色坊"，其名称中虽有个"杂"字，但染出的玄色却代表了权势与尊崇地位。当时只有皇帝和皇太子才能穿戴此色的衣饰。

▲ 图 2-25 明 皇帝衮服玄衣（绘制平面图）

明代前中期，皇帝最高等级的礼服称作衮冕，即衮服和冕（顶有玉板、前后有珠串的帽子）。皇帝的衮服由玄衣（上衣）、纁（xūn，呈浅红）裳（下裙，洪武十六年至洪武二十六年为黄裳）、蔽膝（颜色随裳、系在腰前的大巾）、素纱中单（内衣）等组成，须与赤舄（xì，鞋）搭配。其中纁裳上绘绣有日月星辰等十二种纹样，称作十二章纹。到了明代中后期，皇帝于重大场合更多穿着省去蔽膝等配饰的袍式衮服，帽子也变为翼善冠。据考证，这可能是当时朝廷为方便皇帝做跪拜等动作做出的变通之举。皇帝仅在受朝贺时身着衮冕，因为不用跪拜。

图2-25所示为明代皇帝衮服玄衣。玄衣沉稳凝重的色调凸显出帝王的尊贵与权威，饰以精致有序的十二章纹，衮服整体朴素不失华美，醒目而不浮夸，气势恢宏。

服饰纹样

十二章纹是中国古代服饰上的等级标志，其起源可追溯到舜帝时期，历经多朝变迁，至明代成为皇室专用纹样。据《明史》记载，明洪武十六年朝廷规定，日、月、星辰、山（象征稳重）、龙（象征应变）、华虫（一种珍禽，即雉鸡，通常为一对，象征文雅）六章织于衣，宗彝［一种祭器，通常为一对，分别绘有虎和蜼（wěi，一种长尾猿），象征忠孝］、藻（指水草，象征洁净）、火（象征光明）、粉米（指粮食，象征滋养）、黼（fǔ，指白刃黑身的斧头，象征决断）、黻（fú，古代礼服上蓝黑相间的花纹，象征明辨是非）六章绣于裳。

明代十二章纹于明永乐三年变为玄衣上八章、纁裳上四章，明嘉靖八年恢复为洪武祖制。图2-26展示的十二章纹分别织绣于明代皇帝衮服的玄衣和纁裳之上，纹样精致华丽，排列整齐有序。其中日、月、星辰等纹样在底色玄色的衬托下光彩夺目、气势非凡。

103

公羊迎春纹

公羊迎春纹始于明代，羊谐音"阳"，寓意对春天暖阳的期盼，常见于织物上。纹样中骑着公羊的少年手握一枝于早春开放的梅花，身旁围绕着折枝花卉。单个纹样有规律地重复，相邻行的少年朝向相反，令画面饱满而不枯燥。底色玄色十分幽暗，宛如冷寂的冬日，而服饰鲜明的骑羊少年似乎正从中脱离，迎向温暖灿烂的春天。

绘制参考：玄色地公羊迎春纹织锦片

少年长袍的红色和绿色、公羊的白色在深幽的底色玄色上显得分外亮眼。

折枝花卉为红色和黄色的山茶花，衬以绿色的叶子，在底色玄色上愈发醒目。

杂宝云纹

杂宝云纹始于元代，因其常无定式，故名。杂宝纹在明代甚为流行，新增了灵芝、笔、鼎、葫芦等有吉祥寓意的式样，多用于织物、服饰和书画装帧。当时杂宝纹常作为配角填充于主纹样的空隙中，比如图中的杂宝云纹。底色玄色与纹样的金色搭配，给人以庄重富丽、低调奢华的视觉感受。

绘制参考：杂宝云纹花纱经皮子

六种式样的金色杂宝纹有规律地排布在同色的云纹之间，刻画其细节的线条虽纤细，但在底色玄色的衬托下清晰可辨。

● 25-81-77-0	195-79-60	● 23-41-70-0　205-159-88
● 23-41-70-0	205-159-88	● 80-90-85-75　26-3-7
● 47-17-66-0	151-180-110	
● 91-91-29-1	52-53-117	
● 80-90-85-75	26-3-7	
○ 1-11-20-0	252-234-209	

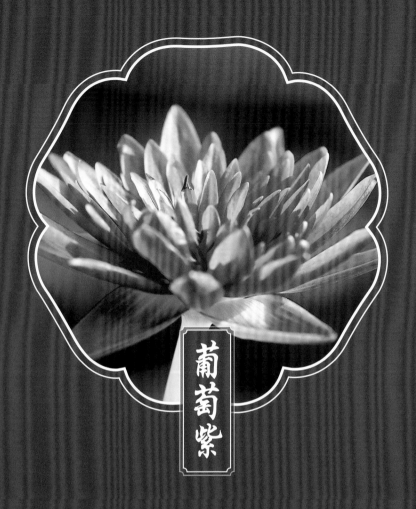

葡萄紫

葡萄紫是近似成熟葡萄的浓紫颜色。紫色代表权势和地位，是色中贵族，也是红与蓝的间色。因此葡萄紫的色彩气质在浓郁沉稳、高贵典雅之外兼具红色的热烈明朗与蓝色的冷静澄澈。葡萄紫也是珍稀釉色之一，宋代五大名窑之一钧窑所产紫钧瓷器中，其多种釉色中就有葡萄紫。

西汉时期从西域传入中原的葡萄，为中国传统色增添了色彩。古人将紫色系颜色分为四种色调——紫、绀紫（偏蓝）、赤紫（偏红）和浓紫（深红与深蓝的混合色），葡萄紫属于后者。葡萄紫可由苏枋木（染红色）加蓝草（染蓝色）经重复套染得到，此色的服饰在明代很流行。明代绢本设色仕女画《千秋绝艳图》中，就有身着葡萄紫衣衫的女子。瓷器釉色中的葡萄紫最早由宋代钧窑工匠以氧化铜为着色剂，经高温烧制而得。明代中期盛行的低温釉陶瓷制品珐华器，也以清透鲜亮、历久弥新的葡萄紫釉色为一大特色。

65-80-35-5　112-70-114　#704672

出自明代紫钧瓷器

据宋代《四分律行事钞资持记》记载，真紫取色于紫草的表皮，为布染色。其是当时服饰的流行色，色泽沉稳。

真紫

62-76-64-21
105-68-73
#694449

茄皮紫，名字取自茄子表皮的颜色。茄皮紫是明代景德镇窑所创的一种釉色，是极为稀有的颜色。

茄皮紫

68-97-76-60
58-8-27
#3a081b

魏红是指牡丹花后魏花的颜色。魏红出自五代时期洛阳魏仁浦家，具有极致的重瓣之美，是名贵的牡丹花品种之一。

魏红

40-90-40-0
167-55-102
#a73766

配色方案

| | 贰色 | 叁色 | 伍色 |

1 65-80-35-5 / 112-70-114 / #704672
2 62-76-64-21 / 105-68-73 / #694449
3 68-97-76-60 / 58-8-27 / #3a081b
4 40-90-40-0 / 167-55-102 / #a73766
5 10-20-0-0 / 231-213-232 / #e7d5e8
6 0-30-25-0 / 248-198-181 / #f8c6b5
7 15-10-10-0 / 223-225-226 / #dfe1e2
8 10-45-60-0 / 228-159-103 / #e49f67

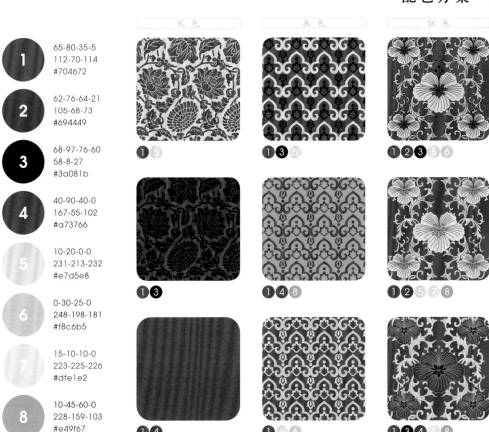

❶❺　❶❸❺　❶❷❸❺❻

❶❸　❶❹❽　❶❷❺❼❽

❶❹　❶❺❻　❶❸❹❼❽

高雅梦幻

紫色虽为间色，但在道家思想影响下，自魏晋南北朝时期起就为贵族所偏爱，地位甚至高于正色。明朝开国时，因统治者姓朱，孔子有言"恶紫夺朱"，紫色地位骤降，权贵不常穿用。但其作为民间服饰颜色很受欢迎，尤其是葡萄紫，其能很好地中和冷暖色调，便于服装搭配。在瓷器领域，明代制瓷中心逐渐移至景德镇，钧瓷生产渐衰。因朝廷重视程度和地方烧制条件差异，明代烧成的葡萄紫釉瓷器数量不多，但水准不低。尤其是小型器物，器型优雅，釉色明净，且在窑变下色彩更为瑰丽多变，不仅具有雅致尊贵的气质，还传递出神秘浪漫的意味，故被当时文人争购以用于居室陈设。

紫钧海棠盆

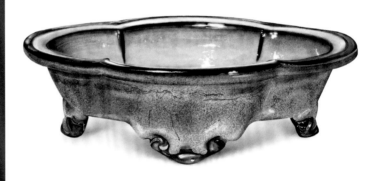

▲ 图 2-27 明 钧窑紫斑海棠盆 私人收藏

后世公认，钧瓷每一件成品的颜色都独一无二，极难复制。这是因为钧窑使用的当地釉料富含多种微量元素，在高温下会发生不确定的自然变化，加上制瓷工艺环节众多，烧成的釉色往往不受人控制，故有"入窑一色，出窑万彩"之说，古人谓之"窑变"。钧窑紫钧上的葡萄紫釉色常与红、蓝二色相伴，加上窑变形成的紫红色斑，更显变幻莫测、如梦似幻。在明代仿烧的钧瓷制品中，图2-27所示的钧窑紫斑海棠盆很好地体现了这一点。

此盆器型规整，海棠形口，底部有四只灵芝形矮足，应是当时用于栽种花卉的花器。海棠盆通体施三色窑变釉，足底酱黄稳重沉着，内壁天青恬静温和，外壁葡萄紫清透明丽且带有大片紫斑，整器色泽柔美梦幻、晶莹润洁。

紫
钧
水
仙
盆

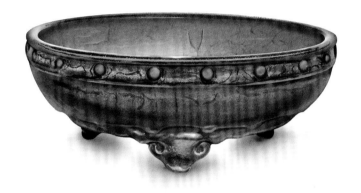

▲ 图 2-28 明 钧窑葡萄紫釉鼓钉三足水仙盆 私人收藏

图2-28所示的明钧窑葡萄紫釉鼓钉三足水仙盆，展示了明代紫釉瓷器的另一种器型。水仙盆也属花器，取鼓钉盆器型。此盆内、外壁施釉与前文的海棠盆类似，釉面光洁润泽。外壁的葡萄紫釉发色纯正浓丽，与内壁淡雅素净的天青釉浓淡交融，器口边沿处的薄釉渐变透亮，近乎透明。如意形三足下凹处因葡萄紫釉自然流淌并沉积而形成了玫瑰紫（带有粉红倾向的亮紫）。整器釉彩布局浑然天成，紫、天青二色相得益彰，是中国陶瓷史上最为闪耀的杰作之一。

自明宣德时期起，葡萄紫釉的颜色更多地向茄皮紫转变。与钧窑紫钧不同，明代景德镇窑葡萄紫釉是以氧化锰为主要着色剂，将其掺入含碱量较高的釉料中经低温烧成的。这样烧制出的葡萄紫釉色泽像成熟的茄子皮一样光润，故名。

方棋如意莲瓣纹

方棋纹呈类似象棋、围棋棋盘的网格状，工整美观，象征仁义道德。以方棋纹为骨架，在其中嵌入主体纹样，可形成各种类型的方棋嵌花纹，主体纹样不同，寓意也各异。比如图中的方棋如意莲瓣纹，寓意高尚正派、富贵绵延、称心如意，是明代织物常用的纹样之一。图中方棋纹的主色为葡萄紫，如意纹和莲瓣纹则多用同为暖色调的金色和桃红，画面深浅有致，在极具秩序感的同时富有生气。

绘制参考：方棋如意莲瓣纹织锦（纹样色彩有改动）

以如意头为造型的镂空如意纹姿态轻盈优美，线条呈金色，在底色葡萄紫的烘托下显得明亮圣洁。

由莲纹发展而来的莲瓣纹寓意吉祥康泰，桃红与金色的搭配在底色葡萄紫上非常悦目。

八达晕纹

八达晕纹是以花卉等主体纹样为中心，向四周延展的纹样，其构图饱满，繁复华美，寓意八路相通。八达晕纹始于唐代，其专属织物八达晕纹织锦诞生于宋代。此锦于明代盛行，除了用于服饰，当时的文人也用其装裱书画。图中的八达晕纹为多层结构，中心的花卉纹形式感极强，各层轮廓色调深浅、冷暖不一，在底色葡萄紫的映衬下十分和谐。

绘制参考：八达晕纹织锦（纹样色彩有改动）

八达晕纹中相对明亮的颜色——雌黄和孔雀绿占比较大，在底色葡萄紫的映衬下甚是耀目。

● 5-41-74-0	238-169-76	● 5-41-74-0	238-169-76
● 55-40-72-0	134-141-91	● 33-18-6-0	181-197-221
● 16-79-42-0	209-84-106	● 60-9-49-0	107-180-148
● 65-80-35-5	112-70-114	● 65-80-35-5	112-70-114
● 93-91-45-12	42-50-94	● 91-96-21-0	56-43-121

参考文献

[1] 宋应星. 天工开物 [M]. 长沙：岳麓书社，2002.

[2] 张廷玉等. 明史 [M]. 北京：中华书局，1974.

[3] 谷泰. 博物要览 [M]. 上海：商务印书馆，1939.

[4] 徐溥等. 大明会典 [M]. 北京：国家图书馆出版社，2009.

[5] 冯梦龙. 古今小说 [M]. 上海：上海古籍出版社，1987.

[6] 曹雪芹，高鹗. 中华经典小说注释系列：红楼梦 [M]. 北京：中华书局，2014.

[7] 徐珂. 清稗类钞 [M]. 北京：中华书局，2017.

[8] 胡广等. 明实录 [M]. 上海：上海书店出版社，2018.

[9] 巴蒂. 大自然的调色盘：解码110种颜色的起源与命名 [M]. 高凤，译. 武汉：华中科技大学出版社，2022.

[10] 张九钺. 南窑笔记 [M]. 桂林：广西师范大学出版社，2012.

[11] 黄霖. 金瓶梅资料汇编 [M]. 北京：中华书局，1987.

[12] 陶宗仪. 历代笔记丛书：南村辍耕录 [M]. 上海：上海古籍出版社，2022.

[13] 李时珍. 本草纲目（全本插图版）[M]. 北京：中华书局，2021.

[14] 吴敬梓. 中华十大畅销古典小说：儒林外史 [M]. 北京：中华书局，2018.

[15] 钱泳. 履园丛话[M]. 北京：中华书局，1979.

[16] 闻人军. 考工记译注（修订本）[M]. 上海：上海古籍出版社，2021.

[17] 李诫. 营造法式 [M]. 北京：中华书局，1992.

[18] 吴山. 中国纹样全集 [M]. 济南：山东美术出版社，2010.

[19] 郭廉夫，丁涛，诸葛铠. 中国纹样辞典 [M]. 天津：天津教育出版社，1998.

[20] 钱永宁，侯慧俊. 纹饰艺术金典：吉祥图案卷 [M]. 上海：上海科学技术文献出版社，2010.

[21] 张道一. 中国图案大系 [M]. 济南：山东美术出版社，1995.

[22] 郑军. 中国历代花鸟纹饰艺术 [M]. 北京：人民美术出版社，2003.

[23] 李飞. 中国古代瓷器纹饰图典 [M]. 杭州：浙江古籍出版社，2008.

[24] 崔彬. 中国陶瓷艺术鉴赏与纹饰装饰 [M]. 北京：新华出版社，2019.

[25] 詹宁斯. 中国明代陶瓷 [M]. 张淳淳，译. 上海：上海书画出版社，2019.

[26] 鸿洋. 国粹图典：色彩 [M]. 北京：中国画报出版社，2016.

[27] 中华遗产. 中国美色 [M]. 北京：中国国家地理出版社，2019.

[28] 郭浩. 中国传统色：色彩通识100讲 [M]. 北京：中信出版集团股份有限公司，2021.

[29] 郭浩，李健明. 中国传统色：故宫里的色彩美学 [M]. 北京：中信出版集团股份有限公司，2020.

[30] 于非闇. 艺文志：中国画颜色的研究 [M]. 杭州：浙江人民美术出版社，2019.

[31] 蒋采蘋. 中国画颜料与重彩画技法 [M]. 北京：人民美术出版社，2021.

[32] 郑午昌. 中国画学全史 [M]. 长沙：岳麓书社，2010.

[33] 史仲文. 插图本中国绘画艺术史丛书：明代绘画艺术史 [M]. 上海：上海科学技术文献出版社，2022.

[34] 庞丹丹，苏珊. 服饰 [M]. 太原：山西教育出版社，2016.

[35] 徐静. 中国服饰史 [M]. 上海：东华大学出版社，2010.

[36] 王熹. 明代服饰研究 [M]. 北京：中国书店出版社，2013.

[37] 蒋玉秋. 明鉴：明代服装形制研究 [M]. 北京：中国纺织出版社，2021.